集

眞

庚子
畫會畫集

集雅齋

中華書局

序一 賀集雅齋二十五周年

中華文化在地域遼闊的土地上成長起來，從邊寨到海角，雖有文明程度的差異，可是，中華文化的血脈貫通，世代相傳，直至今日。香港作為昔日的邊陲，其文化的發展儘管不及長江、黃河流域昌盛，然而，細水長流，經久不息，從而形成了現代化背景下獨特的香港文化。中華文化在香港即使在殖民文化的縫隙中也能延續其發展，並形成了不同於內地的文化特色，這就是以嶺南文化為基礎的傳承。就書畫而言，近代以來與內地的交流不斷，形成了不可或缺的香港書畫藝術的歷史發展。

香港書畫在現代化的工商社會的基礎上，在恪守傳統精神方面，表現出了在現代化發展中的難能可貴。實際上，所謂的現代化是在一種趨同的潮流中橫掃傳統的根基，顛覆以往的認知，所以，傳統書畫的存在與發展一直是一個需要直面的問題，其間的人和事都有可能成為歷史發展過程中的重要記憶，因為，它們在一種可能性中所表現出來的精神，既是文化的抗爭，又是血脈的傳續。從中國文化發展的全域上來看，有些雖不足為道，卻有着與社會相對應的現實意義，試想，如果沒有他們那又該怎樣？顯然，傳統文化在現代化的發展中，在世界的各個角落都面臨着同樣的問題，而香港傳統書畫所表現出來的薪火相傳，百餘年來有着它獨特的存在感。

支撐香港書畫藝術發展的有很多方面，包括發達的工商業以及相關的收藏體系，還有教育與傳播，當然，最重要的還是深深根植在這裏的書畫家；而這裏的畫廊體系同樣是一個重要支撐。香港的畫廊在推動中國書畫藝術發展中做出了重要的貢獻，尤其是作為橋樑連接着與內地的交流，從上個世紀七十年代到世紀末，市場活躍，活動頻繁，吸引了很多這一時期的大陸名家進進出出，展覽不斷。1999 年，已故前嶺海藝術專科學校校監鄧毅生先生建立集雅齋，至今已有二十五年的歷史。二十五年來，集雅齋堅守服務香港，聯手兩岸四地書畫家不斷推出書畫展覽，既服務社會與公眾，亦培養了一代又一代公眾的審美情感，在港聲譽卓著，影響廣及兩岸四地。

集雅齋在發展的過程中以收藏香港書畫家的作品為重點之一，積累豐富，涵蓋了包括庚子畫會成員在內的諸多香港書畫家的作品。為慶祝集雅齋創辦二十五周年，將收藏的香港書畫家的作品集於一冊，可以視為歷史的總結，其意義正在於文化的傳承。鄧公　予立先生囑我為之作序，更是感慨萬千。在與鄧公未謀面之前，我就於 2004 年 12 月在集雅齋舉辦了「陳履生畫展」，雖然已經過去了二十年，然其情其景卻難以忘記。內地多位書畫家曾在集雅齋舉辦過畫展，並基於此與香港書畫界進行了交流，所以，本人作序亦是代表眾多與集雅齋有過交集的內地書畫家，表達一份對集雅齋二十五周年的祝賀。

陳履生

中國文藝評論家協會造型藝術委員會主任

中國國家博物館原副館長

2023 年 11 月 8 日於北京得心齋

序二　集雅齋的翰墨春秋

中國著名美學家宗白華先生曾說：「西方藝術發展史，往往以建築作為形式的主線；而中國藝術發展史，最適合以書法作為形式的主線。」在華夏幾千年的璀璨文明長河裏，中國書畫作為中華民族獨特的藝術在其中享有崇高的文化地位，而香港特殊的歷史背景使其既接受了優秀中華文化傳統的滋養，又不斷吸收西方文明的藝術元素；東西方文化的碰撞、傳統與現代的交融，再加上一代又一代人的賡續努力，造就了今天獨特的香港文化。

在這樣的背景下，前嶺海藝術專科學校校監鄧毅生先生（已故）於 1999 年世紀之交創辦了集雅齋，翰墨飄香，旨在弘揚與推崇中國書畫藝術，促進文化交流融合。二十五年來，集雅齋堅守服務香港市民，以中國字畫、文房四寶、文玩書籍等為載體，以及聯手兩岸四地書畫家不斷推出書畫展覽，立足香港、面向世界，推動中華優秀的傳統文化的普及、傳承和發展，二十多年來譽滿香江。前任經理杜用庭女士作為業內翹楚，在集雅齋努力耕耘十八載有餘，期間運用其扎實豐富的專業知識，低調務實，為集雅齋今日之成就做出了重大貢獻。

本人作為一名並未受過任何專業訓練，本業亦不在此的「外行人」，繼任杜用庭女士的職位之初，不免有着「珠玉在前，瓦石難當」的誠惶誠恐，所幸一路走來不斷得到業界先賢的支持和指導，從最初的懵懂到如今的漸入佳境，離不開業界前輩們的幫助，我對此萬分感激！書畫作品以其超越時代、超越時間的魅力闡釋了中國的傳統文化內涵，經過綿延幾千年的發展歷史，書畫藝術也成為中華傳統文化的核心藝術形式，在弘揚中華文化及香港書畫藝術這條漫漫長路上，集雅齋與我將一如既往地「上下而求索」，在創辦二十五周年之際，亦希望與各界朋友們攜手邁向下一個二十五年！

林倩盈

集雅齋經理

2023 年 11 月

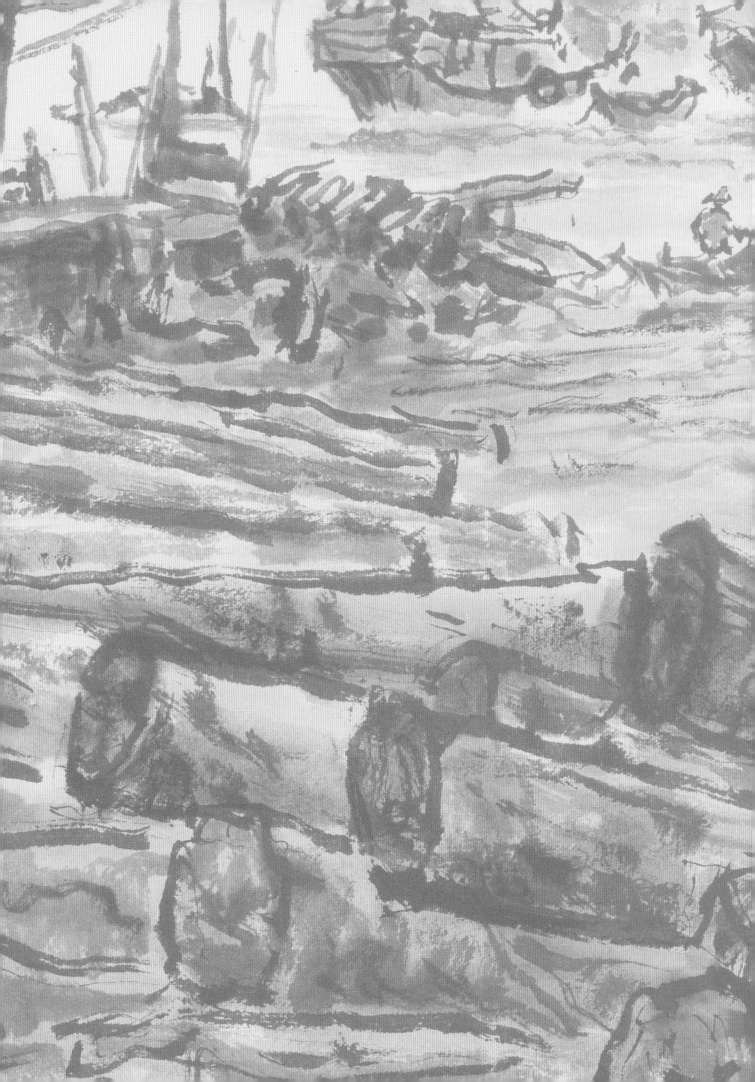

目錄

002　序一　賀集雅齋二十五周年
004　序二　集雅齋的翰墨春秋
011　前言　庚子畫會與合作畫

【個人畫】

014　岑飛龍作品
015　山水・調記西江月

016　任真漢作品
017　風雪騎驢
018　海南第一山
021　老虎

022　鄭家鎮作品

水墨
023　松壽
024　朝暉頌
027　金雞嶺
028　荃灣風景
030　銀窩灘
031　西貢攬勝
034　大鵬灣鴨洲
037　東龍島探碑圖
040　長洲落日

速寫
045　八仙嶺雨景
046　鯉魚門村
047　南京靈谷塔
048　北江
049　坪石金雞嶺
050　月牙山下龍隱洞
051　月牙樓
052　雨中遊獨秀峰
053　星湖掠影
054　摩納哥
055　萊茵河
056　胡姬花
057　新加坡印度食物檔

058 陳迹作品

059 重溫六十年代大澳漁村風貌

060 癸丑重陽寫八仙嶺晨光景色

061 老樹新橋（廣州）

063 癸亥三月寫漁港

064 癸亥冬日以水墨寫船排

066 甲子深秋即景

068 丙寅春暮寫船廠一角

069 丙寅夏日寫生

070 戊辰大暑與畫友同訪漁區寫生

071 戊辰冬至寫住家艇於孫伯船排

072 拆遷中的漁棚

075 庚午春雨速寫卑利街

076 丁丑冬日重訪塘畔風光

077 拆遷中之上元嶺舊區

078 拆卸前之鴨脷洲船排舊街

079 青蓮台魯班先師廟

080 歐陽乃霑作品

081 學步──寫於梅窩山村

083 八仙嶺下人家

084 大樹庇蔭

086 深井山居

089 從香港藝術館遙望為九七回歸慶典
趕工的會展中心第二期建設工程

091 沙田火炭村居

092 吳廷捷作品

093 秀松圖

【合作畫】

096　山水景色

097　憶長江

098　鯉魚門內

100　雲開見山高

102　觀瀑圖

103　遲回江上自悠悠

104　江山秋色

106　海門迎月

108　秋江清集圖

110　栖亭山韻

111　山水人物

112　合繪春意圖

113　漁翁夜傍西巖圖

114　嘉陵江山色圖

115　清曉枝頭眾鳥聲

116　桃花源裏要耕田

118　古樹影牧童

119　泉聲咽崖石

120　長城牧馬圖

123　廣東丹霞山

124　賞瀑圖

126　粵北行

128　西臺攬勝

130　錦江晴靄

132　北海白塔

135　豫園

136　無風雲出塞　不夜月臨關

138　撥開雲現光明頂——憶舊遊

140　意在三湘五嶺之間

141　合繪風帆過江圖

142　黃山始信峰

145　巫峽曉發圖

146　楓岸離亭圖

148　花鳥竹石瓜果

149　合繪菊花老少年

150　廷捷寫蝦

152　墨香菊石

153　霜禽偷眼怨春陰

154　夏趣圖

155　紅梅蜜峰圖

156　合繪群賢圖

157　嶺南佳果圖

158　中秋佳景

160　耄耋忘憂

162　迎春圖

163　四友圖

164　洛陽富貴勝從前

166　只把春來報

167　莫誇春色欺秋色

168　麥正愛蘭

169　東籬佳趣

170　花團錦簇

171　夏日佳果圖

172　墨牡丹

173　春花圖

174　晴意秋寫

176　合繪秋意圖

179　附錄：庚子畫會部分成員簡介

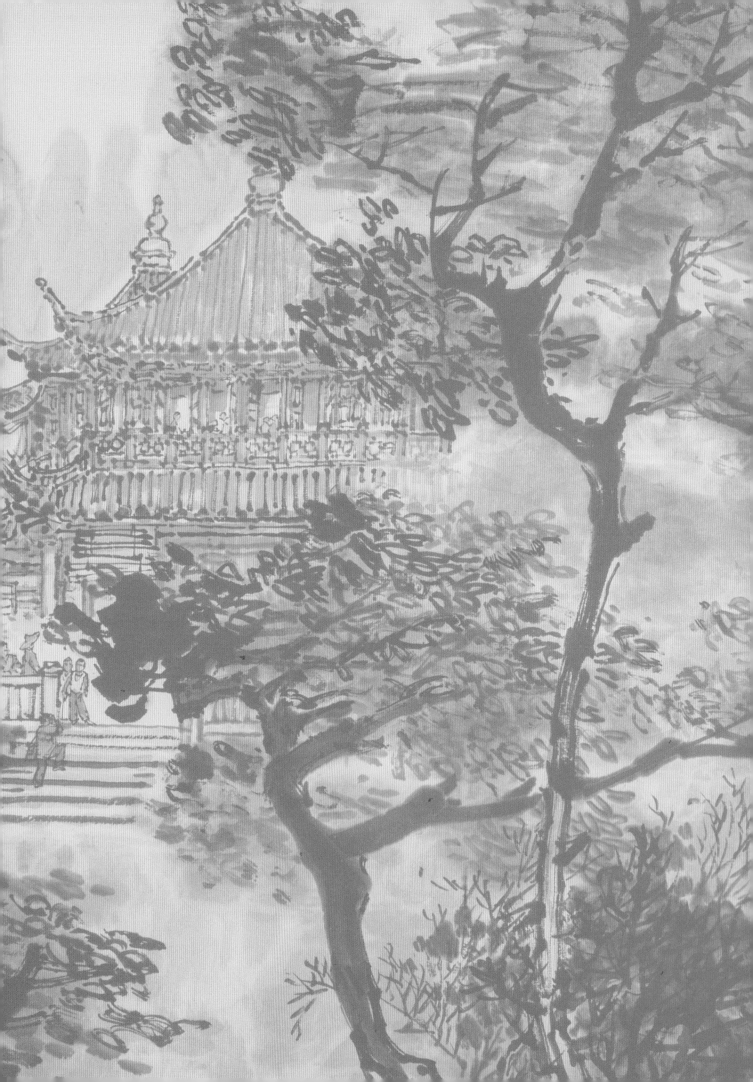

前言 庚子畫會與合作畫

庚子畫會是活躍於上世紀五十年代末至九十年代初的香港重要中國書畫會之一,成員包括多名本港著名畫家。畫會緣起於吳廷揆、趙世光、李汎萍、梁道平、潘佛涵等畫家和愛好水墨藝術的教師等於一九五七年間雅集聚會,隨後劉草衣、岑飛龍、李凡夫、黃般若、陸無涯、任真漢、鄭家鎮、陳迹、曾榮光等相繼加入,遂於一九六〇年正式成立庚子畫會,並舉辦第一次畫展,因是年為庚子年,遂名「庚子畫會」,以研究中國畫為宗旨。至一九九〇年,會員人數已達五六十人,不久因創會者均已年邁,且多位重要畫家相繼去世而結束會務。

庚子畫會以水墨畫為主,但不拘泥於傳統和創新,各種風格,百花齊放。會員亦來自四面八方,既有傳統水墨功力甚深者,亦有西畫、漫畫出身再轉習水墨者,以至新聞攝影工作者、作家和教師等等。由於與內地的美術界關係良好,曾多次組織會員到內地旅行寫生;而雅集則幾乎每兩週一次,風雨不改,畫家們在集會活動即席動筆書寫交流,揮毫撥墨,合作畫應運而生,成為庚子雅集之特點。歐陽乃霑先生曾言:「轉眼間畫案上開了大宣紙,麥正兄用大筆橫皺豎刷,寫就足以定立畫心的太湖月,任老隨手用濃墨鈎勒出有氣勢的古松以蔭全畫,各高手先後添花加葉,前前後後各據一方,畫的大局已成。我則重施故技描畫叢菊,點染蘭草苔蘚,穿插聯繫各花之間,將各勢聯成一片,製造氣氛。亦有好事者,在隱蔽處添上小蟲以考觀者眼力,也在當眼處添加蜜蜂飛繞花間。畫者聚首評論畫的得失,指出誤處,大膽者以重墨點染,錯處立即消失。之後任老染淡墨敷薄色以統其成,創造了相輔相成的作用,鎮翁則以篆書或隸書書寫題目,以楷書或行書小字記錄年月日和作畫地點,並詳列參與合作畫者的名字,再書鄭家鎮題記並蓋章,一幅合作畫就此完成。」

節錄自《庚子畫友邀請展 2014》

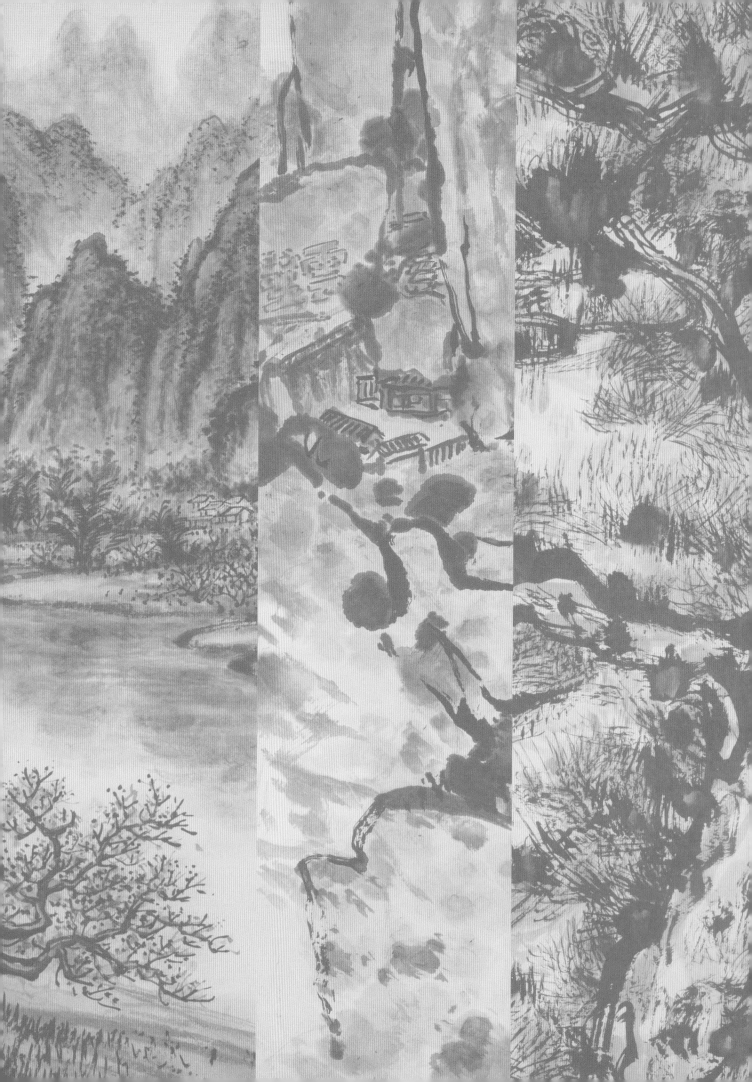

【個人畫】

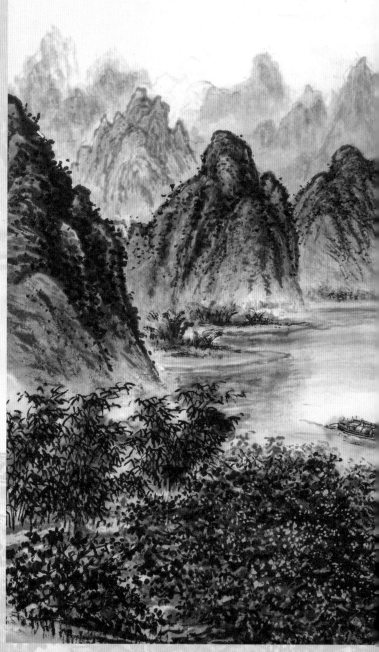

峯奇

錦帆三五

趁朝曦

拼港詩情

畫意

胡芳西□月

毅生老兄

雅屬並正

乙丑冬

飛龍於

旭逸閣

岑飛龍作品

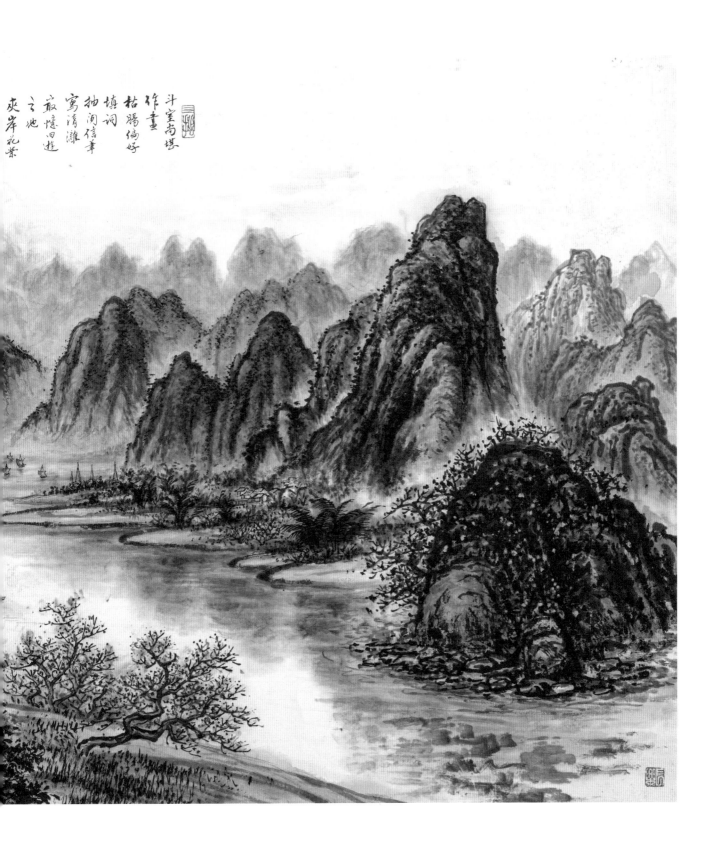

斗室尚堪
作畫
枯腸偏好
填詞
拈筒信筆
寫清灘
最憶舊遊
之地
夾岸花繁

山水 · 調記西江月

57x84 釐米｜乙丑冬（約 1985）

任眞漢作品

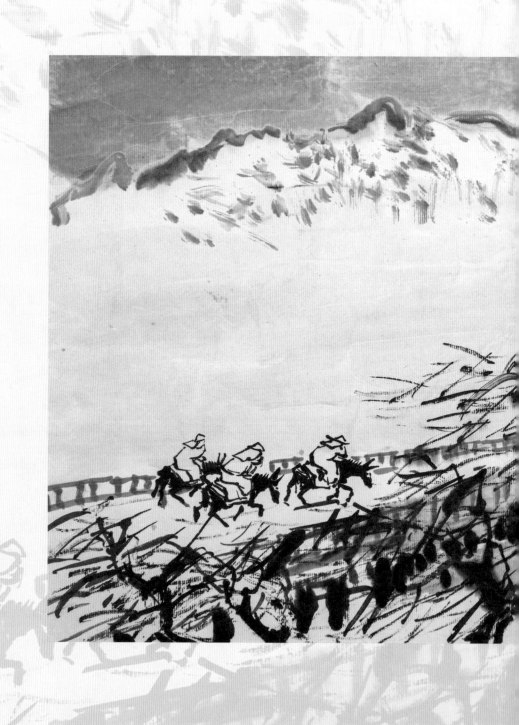

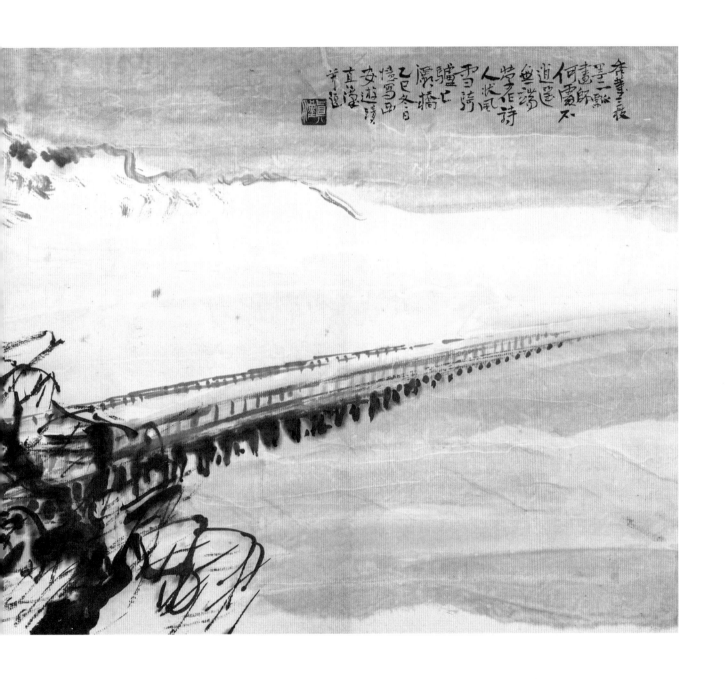

風雪騎驢

33x68 釐米｜乙巳冬（約 1965）

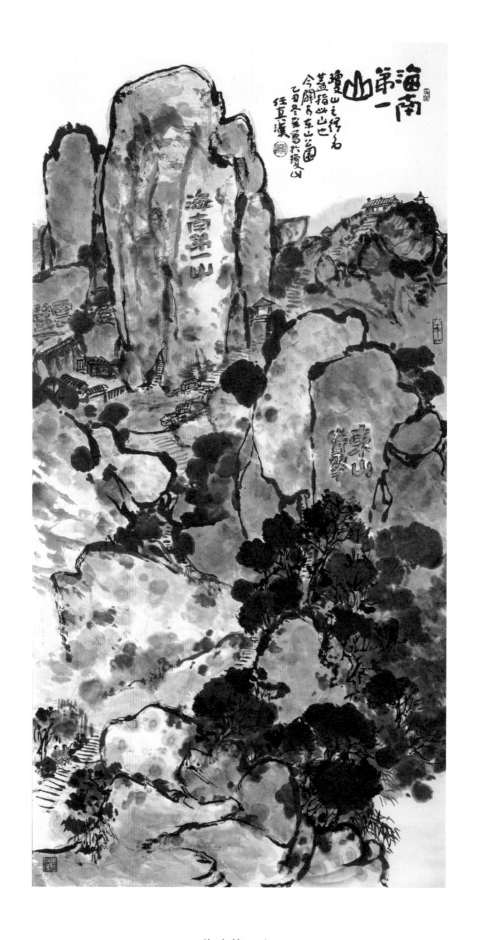

海南第一山

135x68 釐米 | 乙丑冬 (1985)

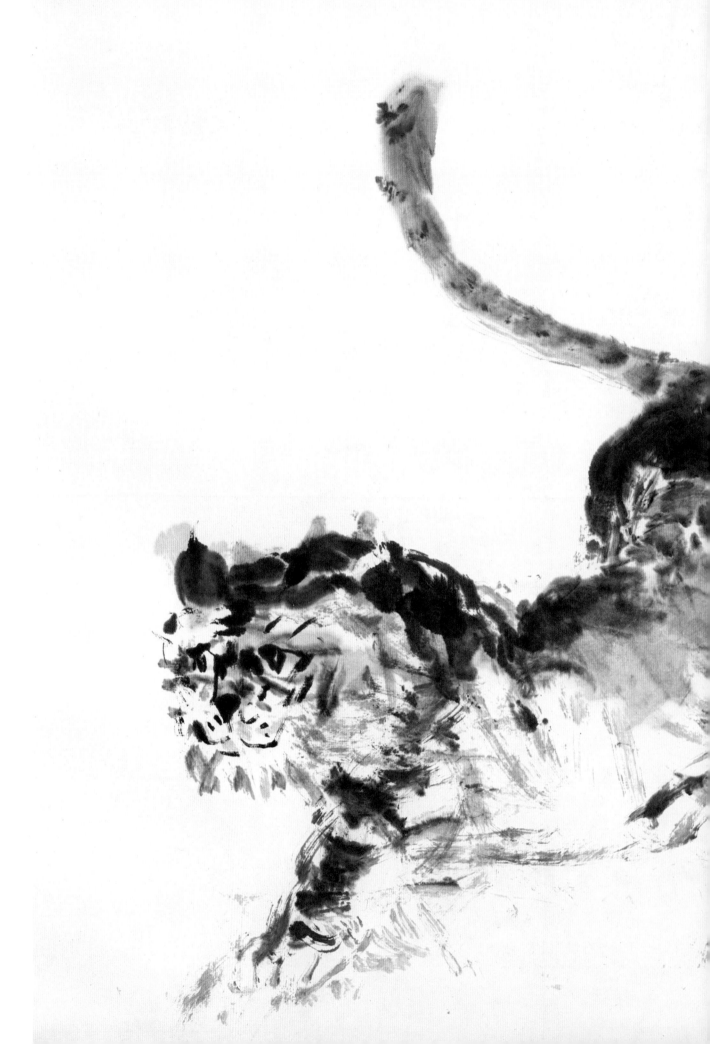

老虎
68x66 釐米｜己巳秋（1989）

鄭家鎮作品之水墨

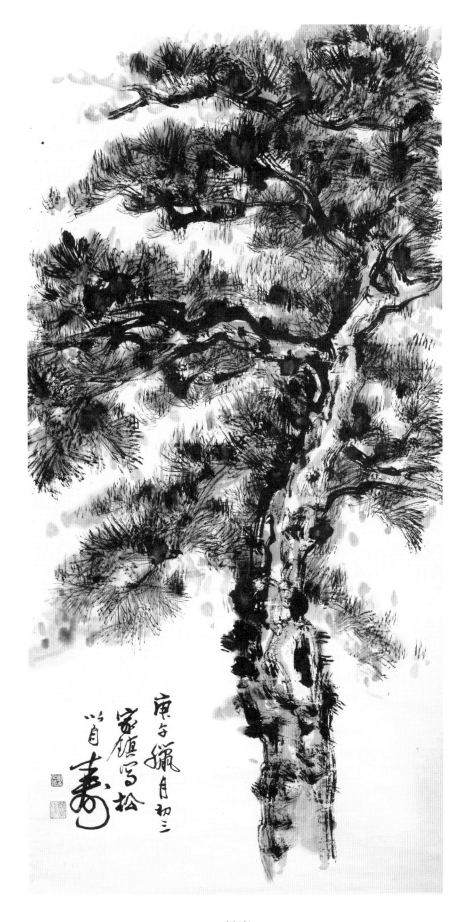

松壽

138x69 釐米｜庚子臘月初三（1961）

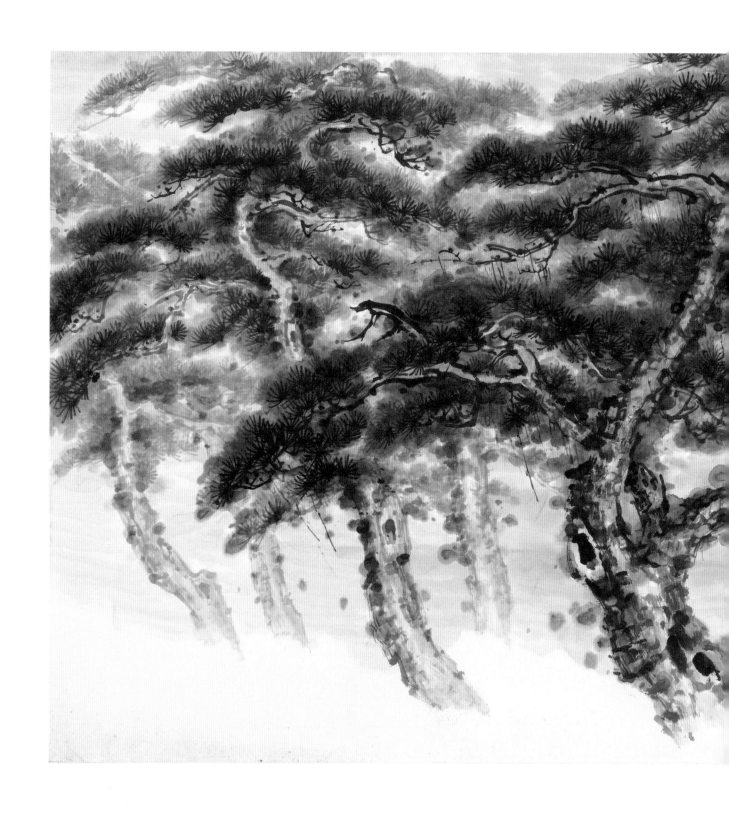

朝暉頌

69x140 釐米 ｜ 1971

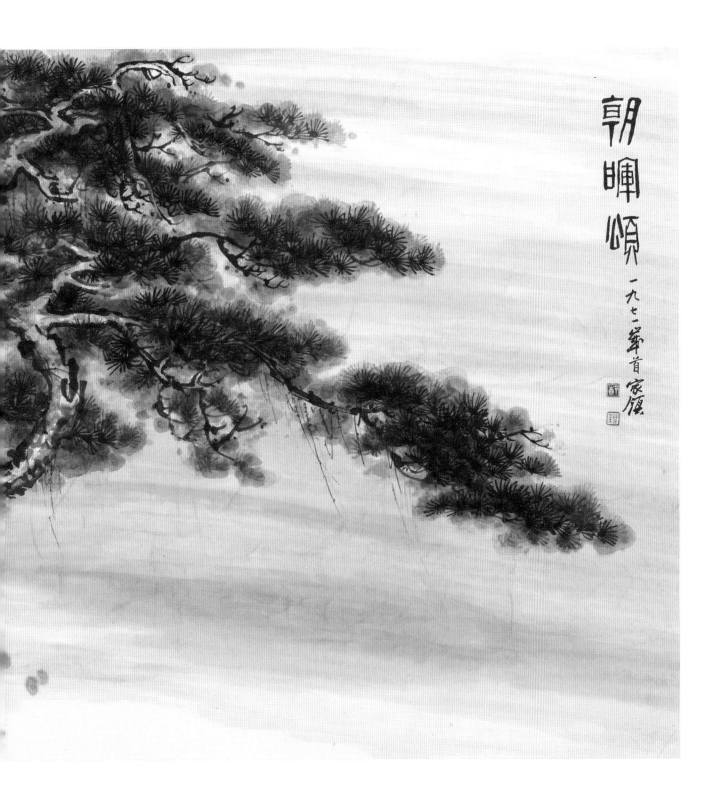

朝暉頌

一九七二年首夏家頤

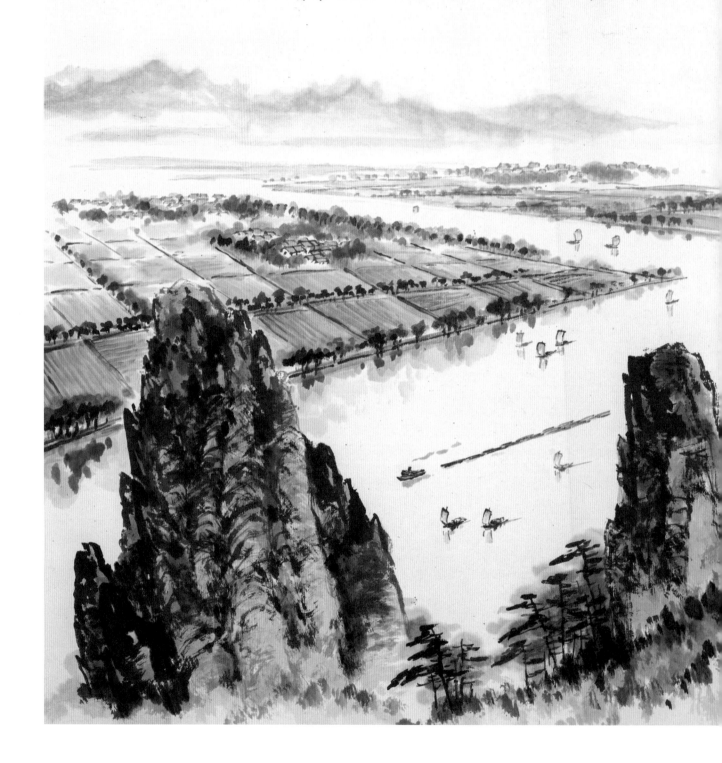

金鸡岭

金鸡岭立峰天拔武水萦迴四望撑云远揽地尘残纵横阡陌画台社图金鸡岭经韵堂咽喉太平天国曾此兵于此清军师改数章不下一九七五秋家骥纪庚道先

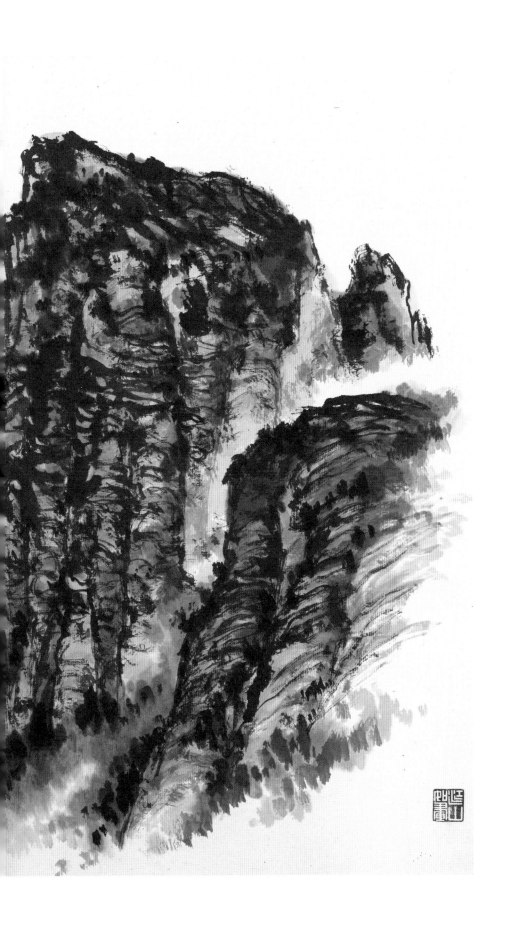

金雞嶺

64x97 釐米 ｜ 1975 秋

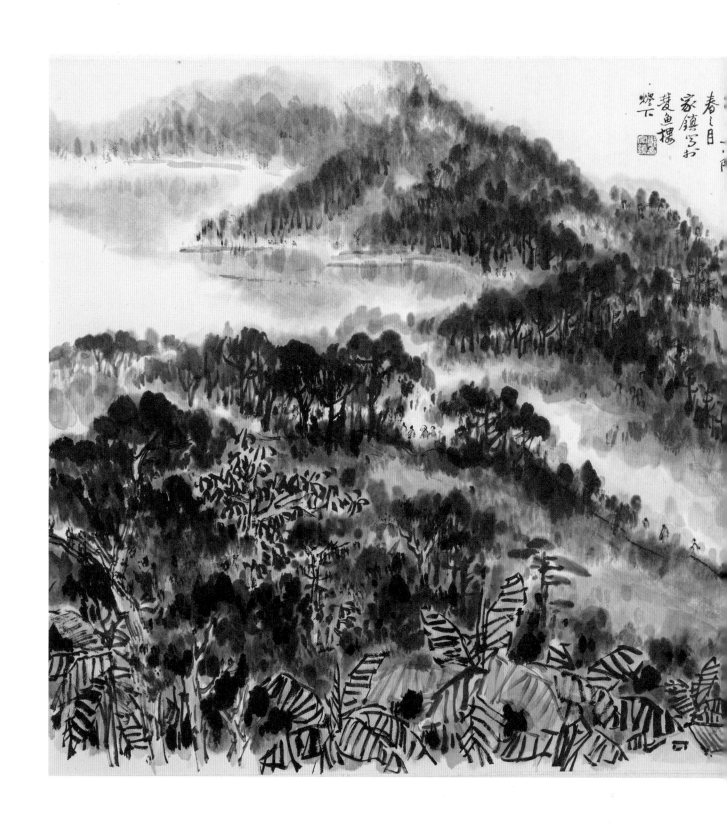

荃灣風景

68x136 釐米｜乙丑小陽春三月（1985）

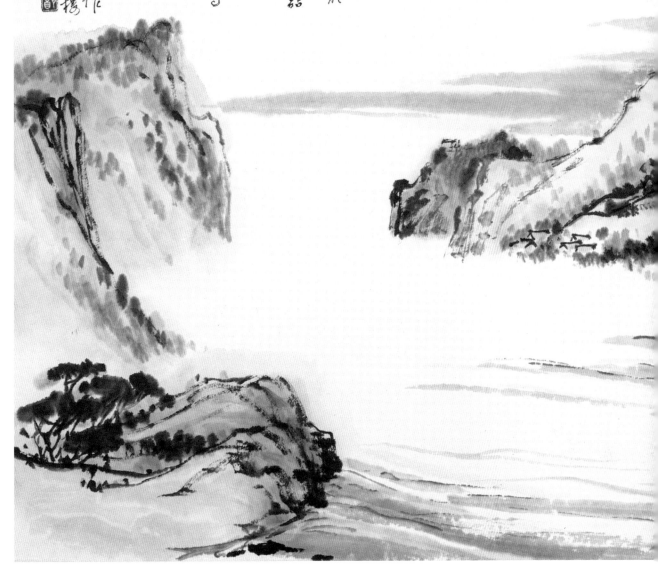

百年奇物前⋯⋯

普者雲物
紋圖案為有
成者為龍
形如七
累然東龍
為名

一九五五年
夏余隨

陳昌葆葉
雲家任步
雲諸生往訪
勝迳佛堂門
詎勁崖下
得生岩

刻曾見諸於
立地方志
島之南鐵砲
門立古堡乃
砲眼東間
道疆台与
石壁迶龍
皆生古文
物之列
甲坐夏

鄭家鎮
憶述之作
於婺石樓

東龍島探碑圖

48x145 釐米 | 甲戌夏（1994）

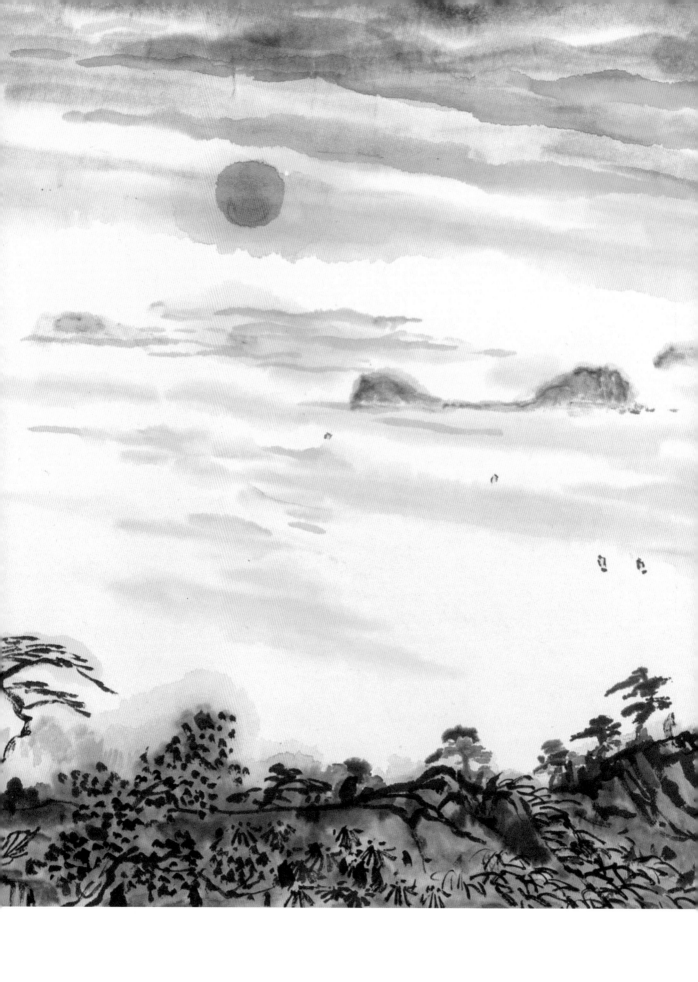

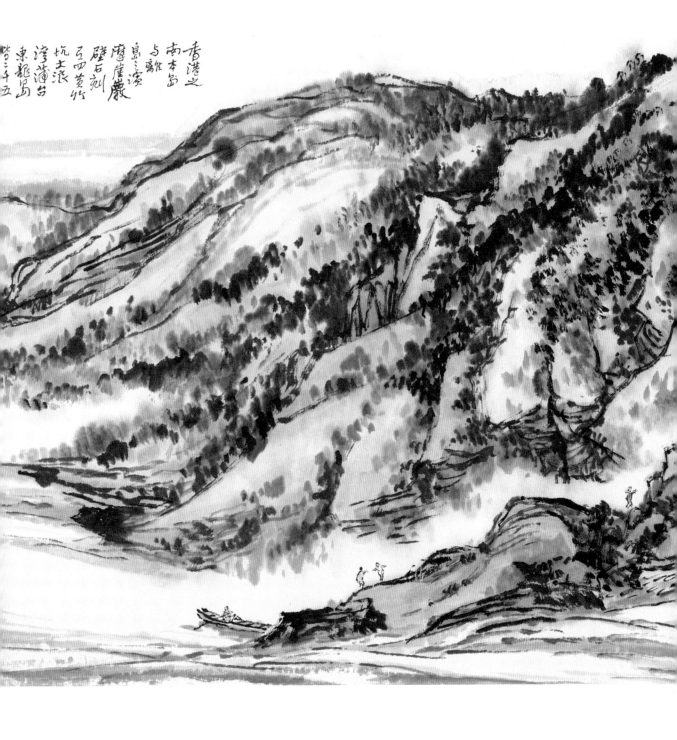

香港之南本島與鴨巴島之濱摩崖巖壁石刻弓四黄竹坑土浪淺蒲台東龍島皆二千五

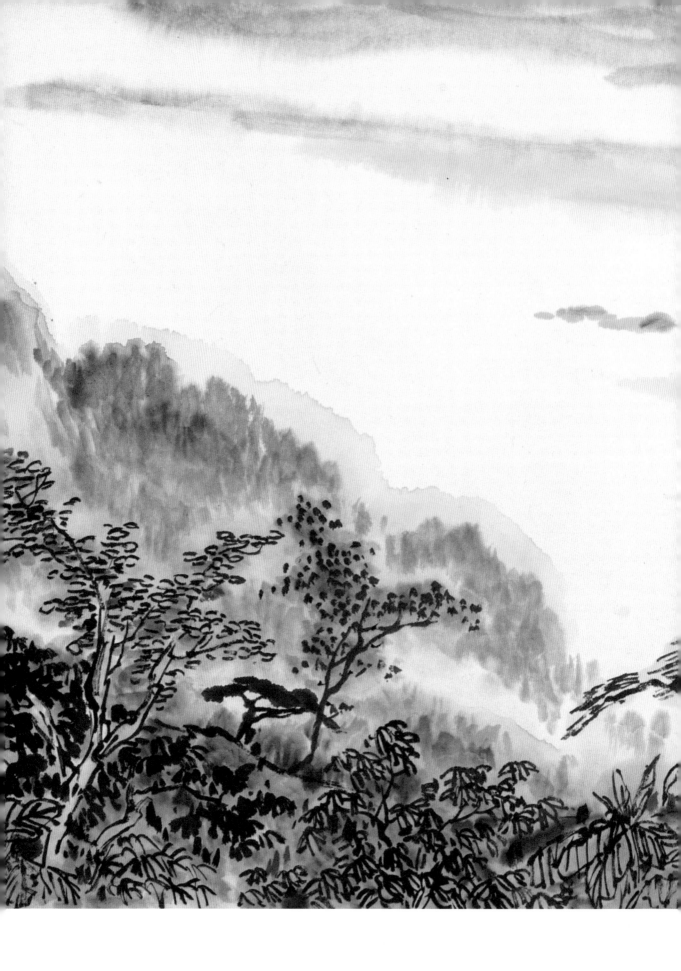

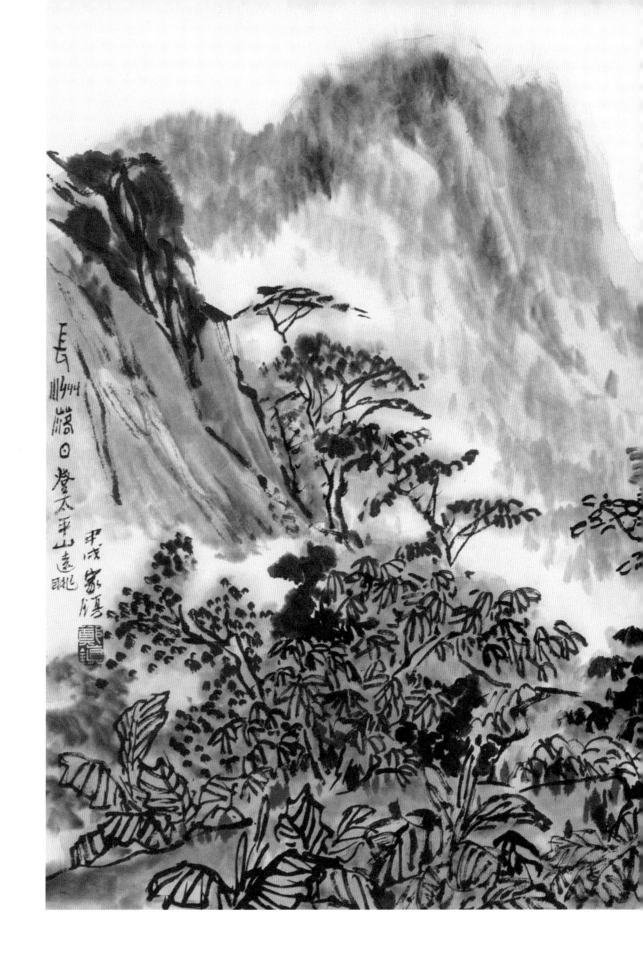

長洲落日

48x145 釐米｜甲戌（1994）

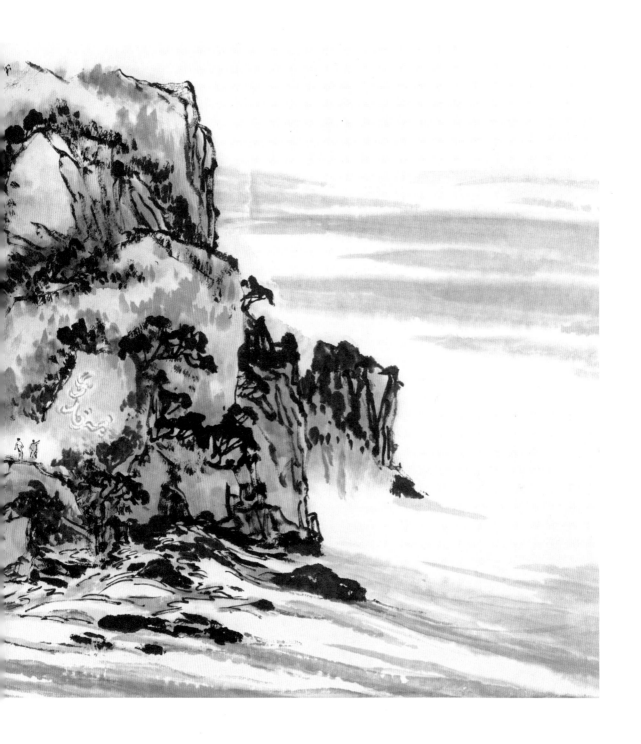

過佛堂門訪古天后廟讀宋咸淳摩崖石刻
攀山而下市袋復繞約魚露山下清水灣
訪大拗門脊大環頭山亭小朗
下西登壩眺牛屎海遊
澤霄有榕青𣶒
果洲諸島
甲戌春
西貢佳勝
雲豆懷
艇中英
紅遊
家雞
香港
九地多
人三遊
設約
束陲乃
保留天色
景色
枝塘寫
遊踪

033

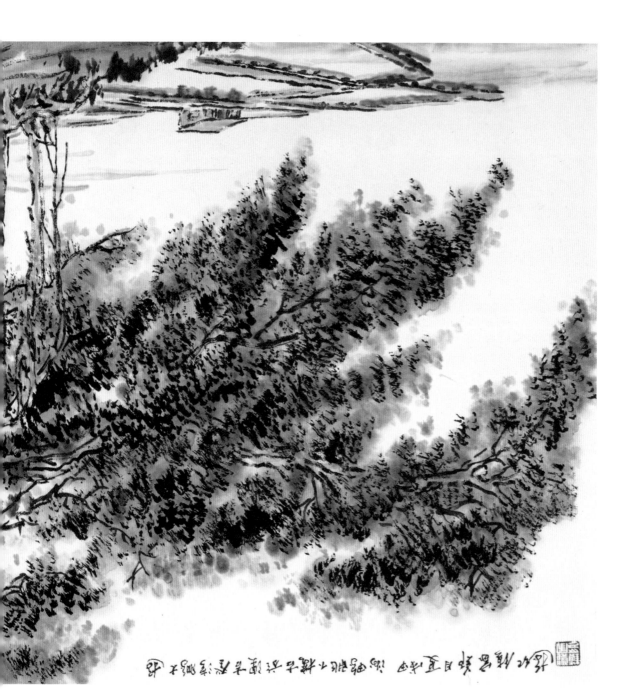

大鹏展翅鸣泉州

48×145 厘米 | 中国画 (1994)

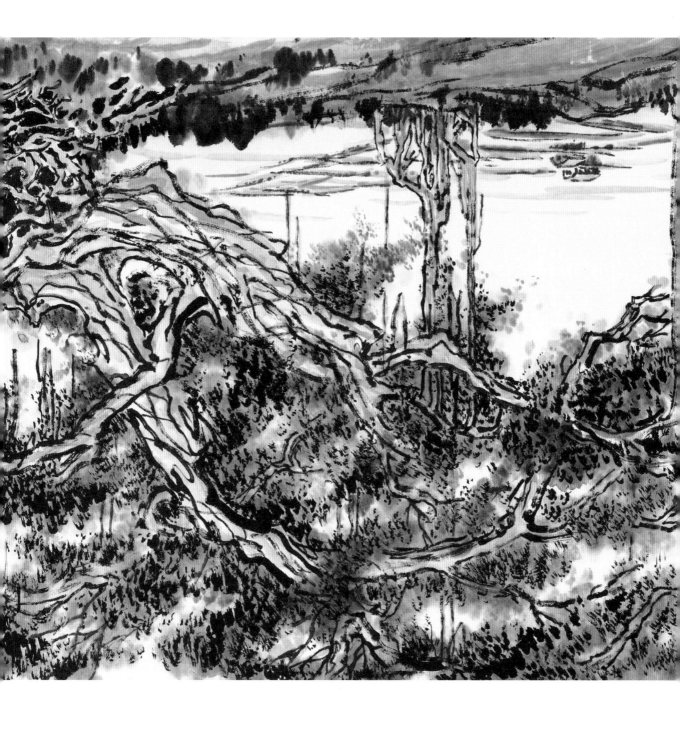

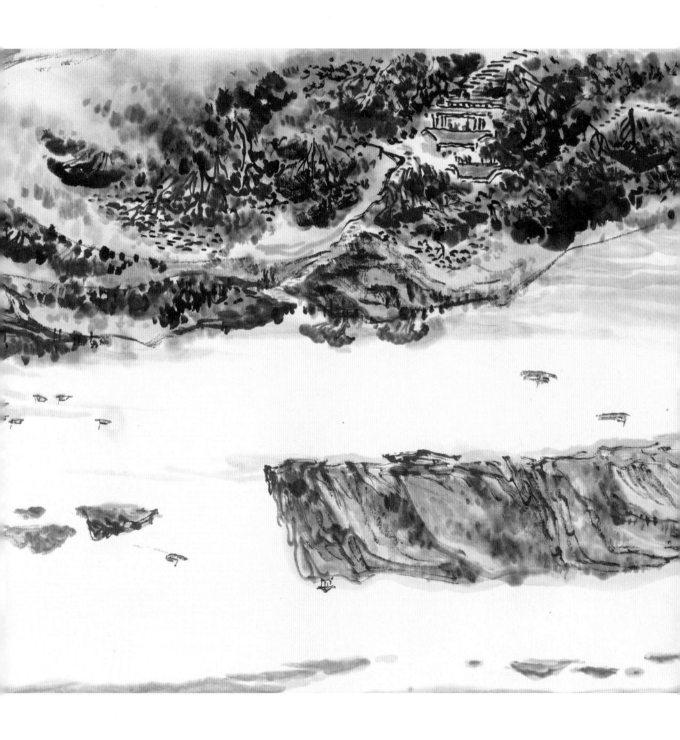

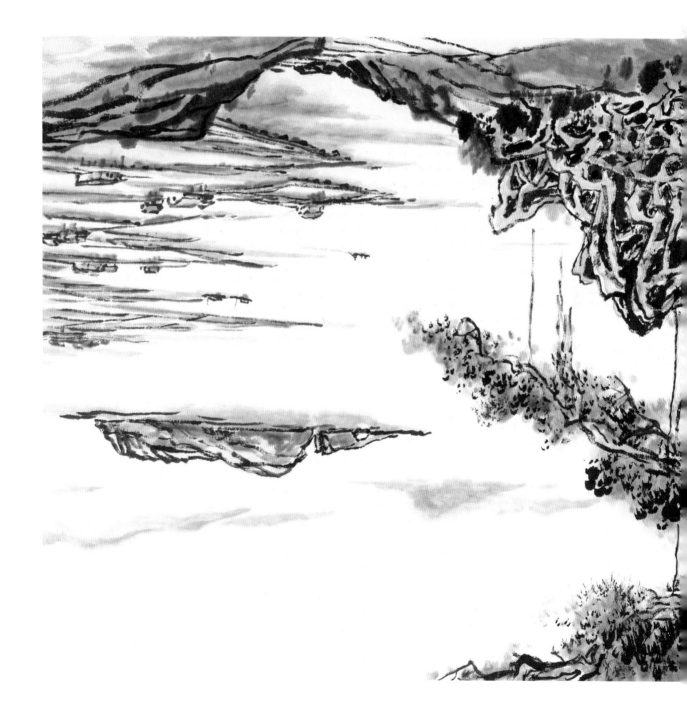

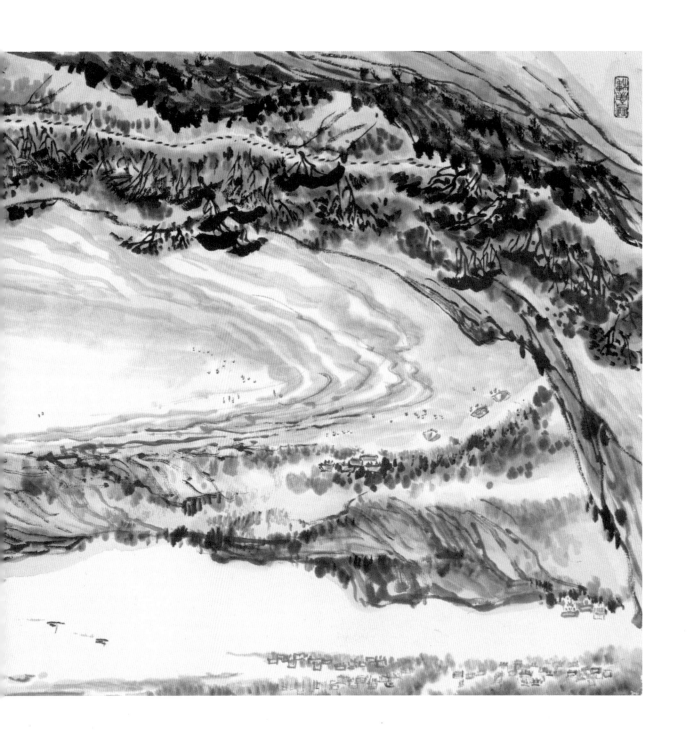

春近山区 | 申长春 48×145 厘米（1994）

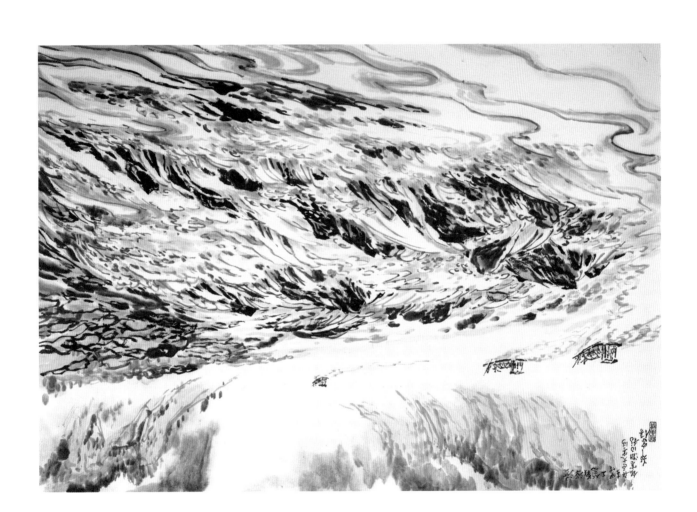

黄河滩

69×99 厘米 | 由长春 (1994)

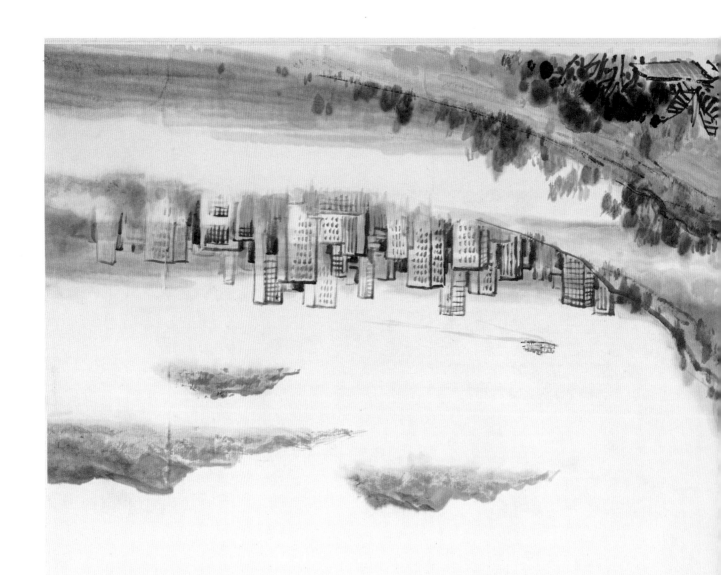

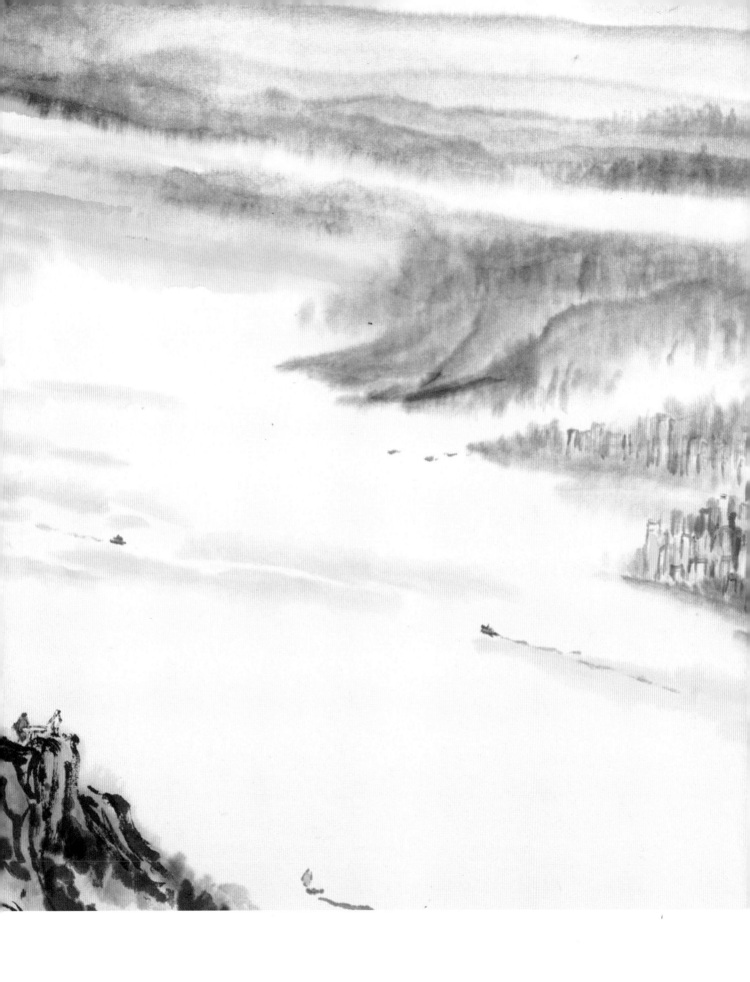

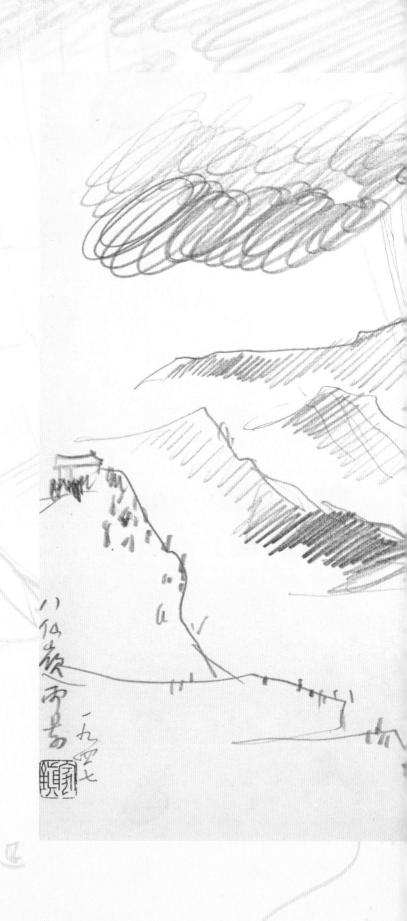

鄭家鎮作品之速寫

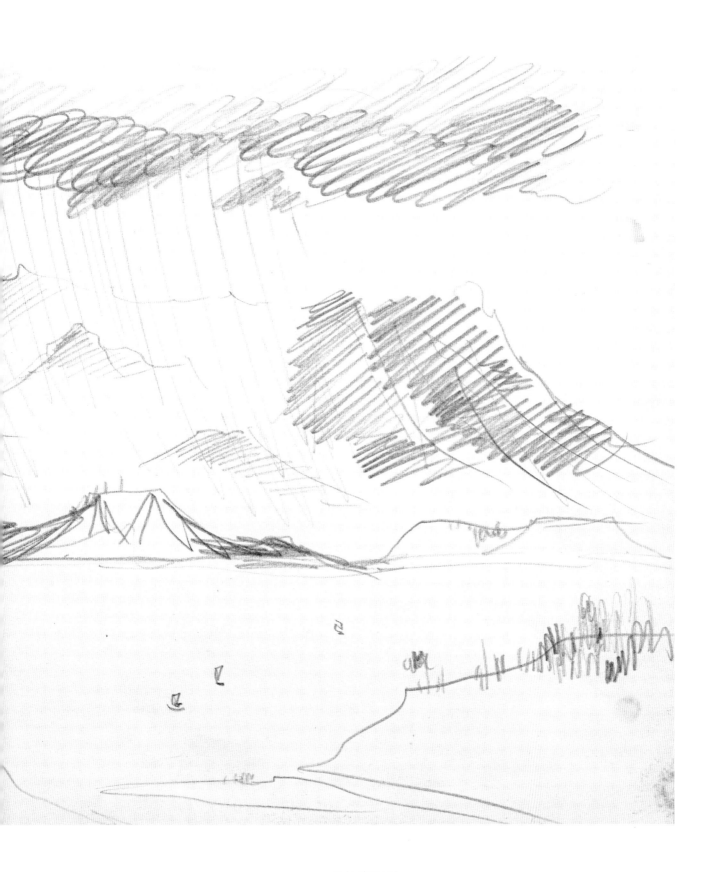

八仙嶺雨景

23x32 釐米 | 1947

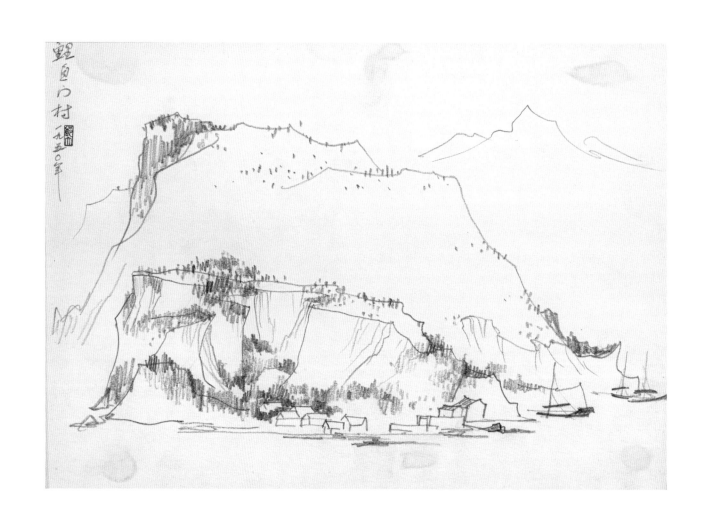

鯉魚門村

23x32 釐米｜1950

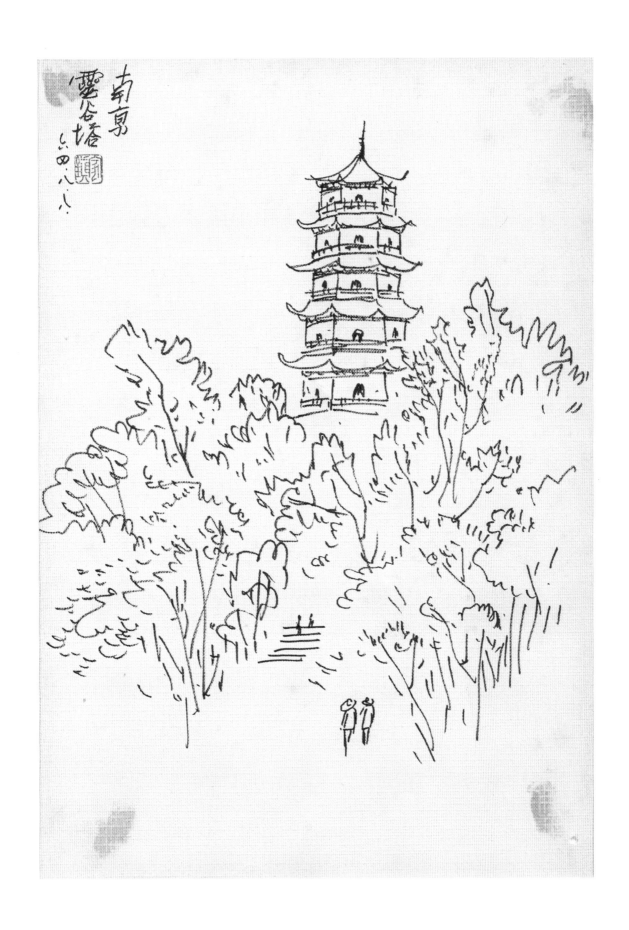

南京靈谷塔

32x23 釐米 ｜ 1964.8.8

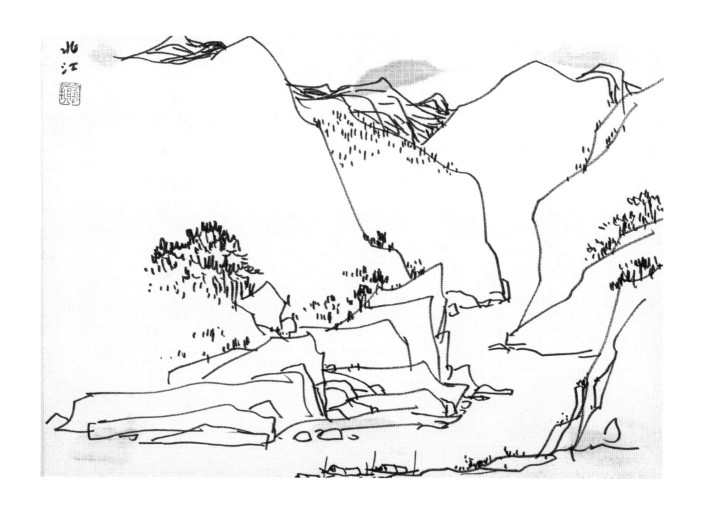

北江

23x32 釐米 ｜ 不詳

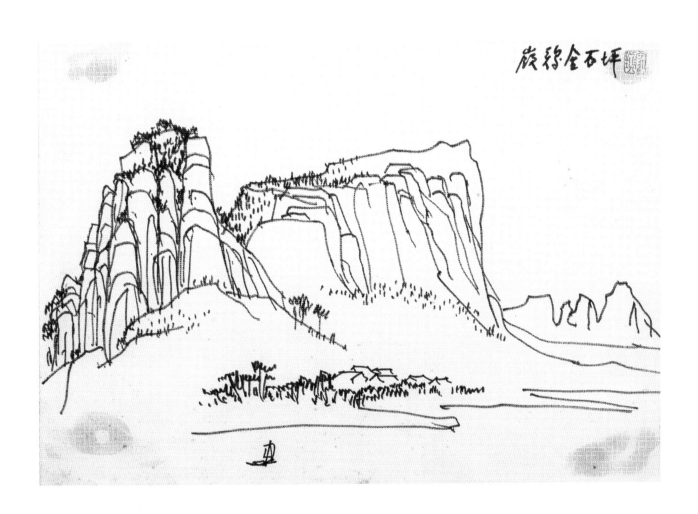

坪石金雞嶺

23x32 釐米 ｜ 不詳

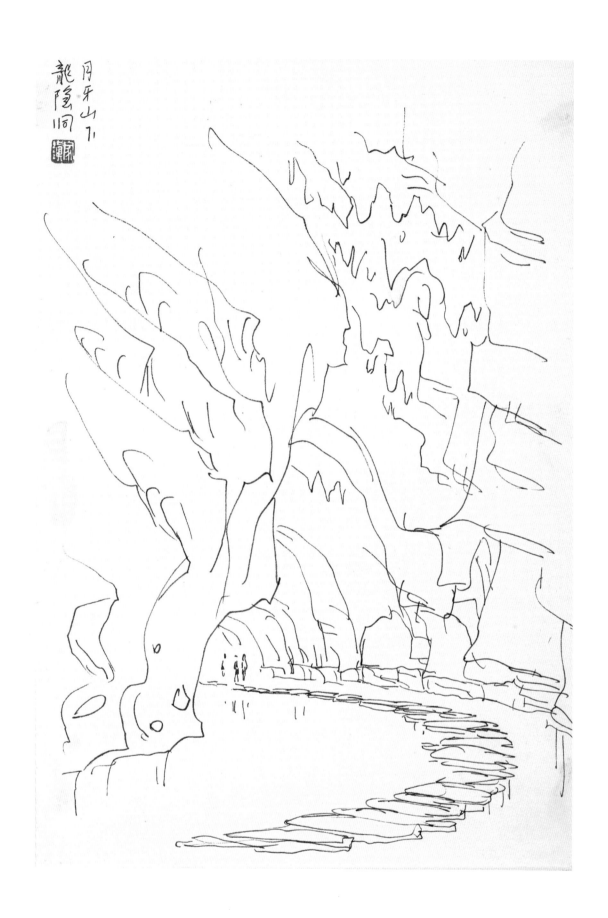

月牙山下龍隱洞

32x23 釐米 ｜ 不詳

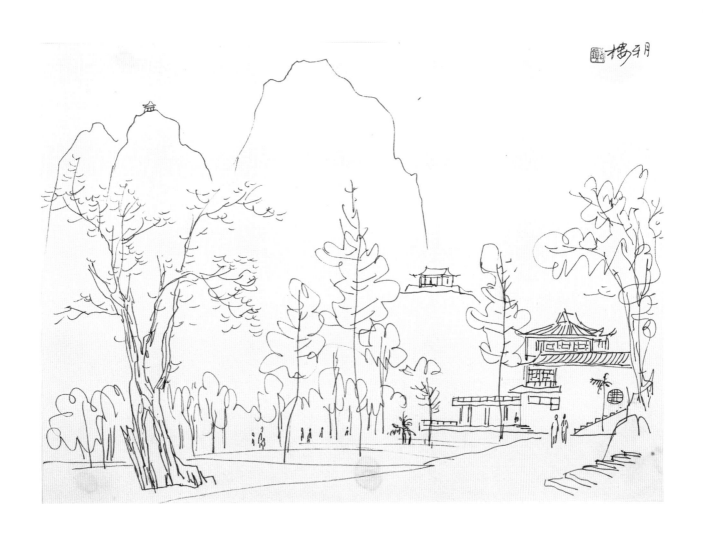

月牙樓

23x32 釐米｜不詳

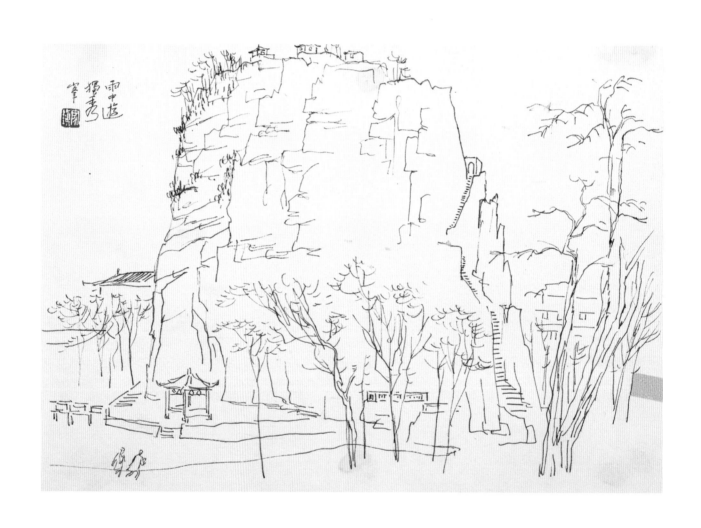

雨中遊獨秀峰

23x32 釐米 ｜ 不詳

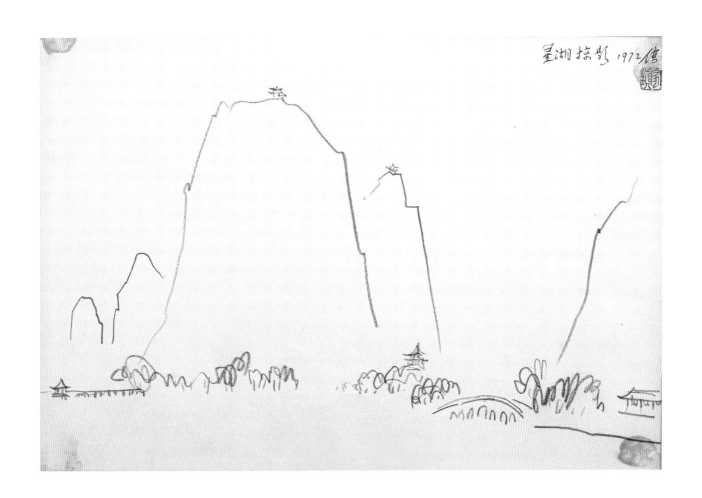

星湖掠影

23x32 釐米 │ 1972

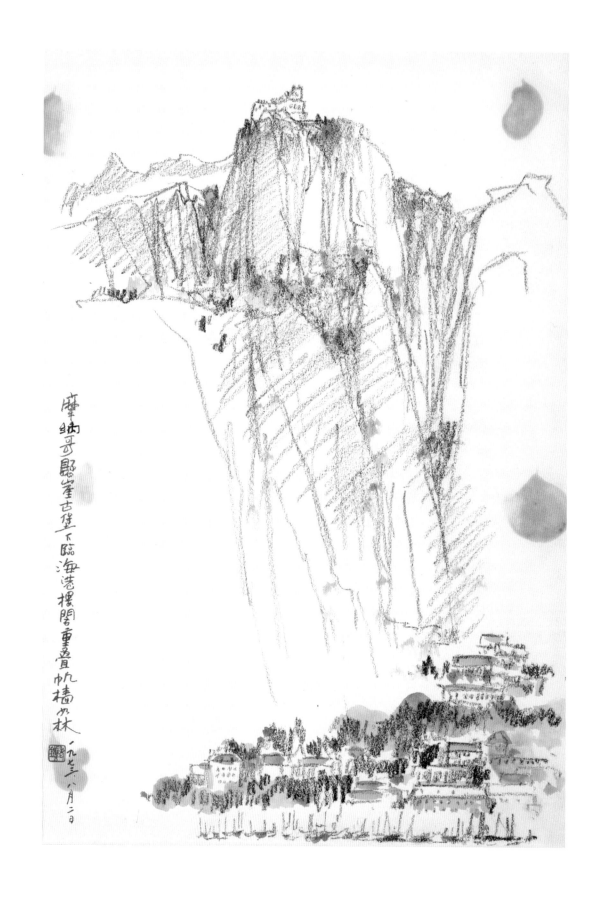

摩納哥鷲峯古堡下臨海港樓閣重疊帆檣如林 一九七三 八月二日

摩納哥

32x23 釐米 | 1973.8.2

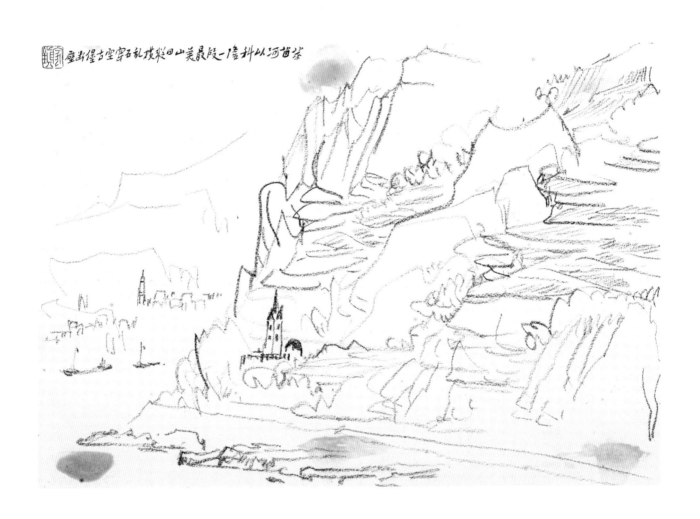

萊茵河

23x32 釐米｜不詳

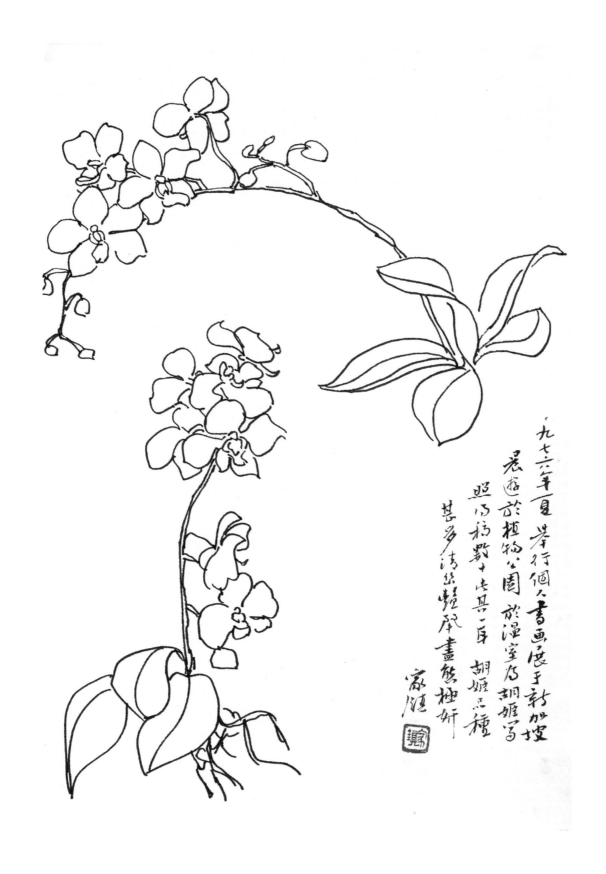

一九七六年夏舉行個人書畫展于新加坡

晨遊於植物公園 於溫室石 胡姬寫

照乃稿數十去其二耳 胡姬品種

甚多涛然輕隨畫態梗妍

家濟 [印]

胡姬花

32x23 釐米 ｜ 1976 夏

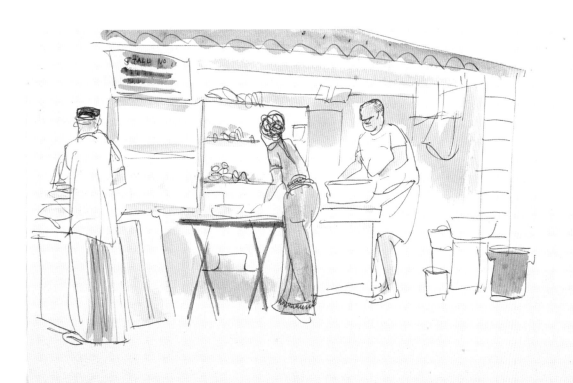

新加坡印度食物檔

23x32 釐米 | 1976 夏

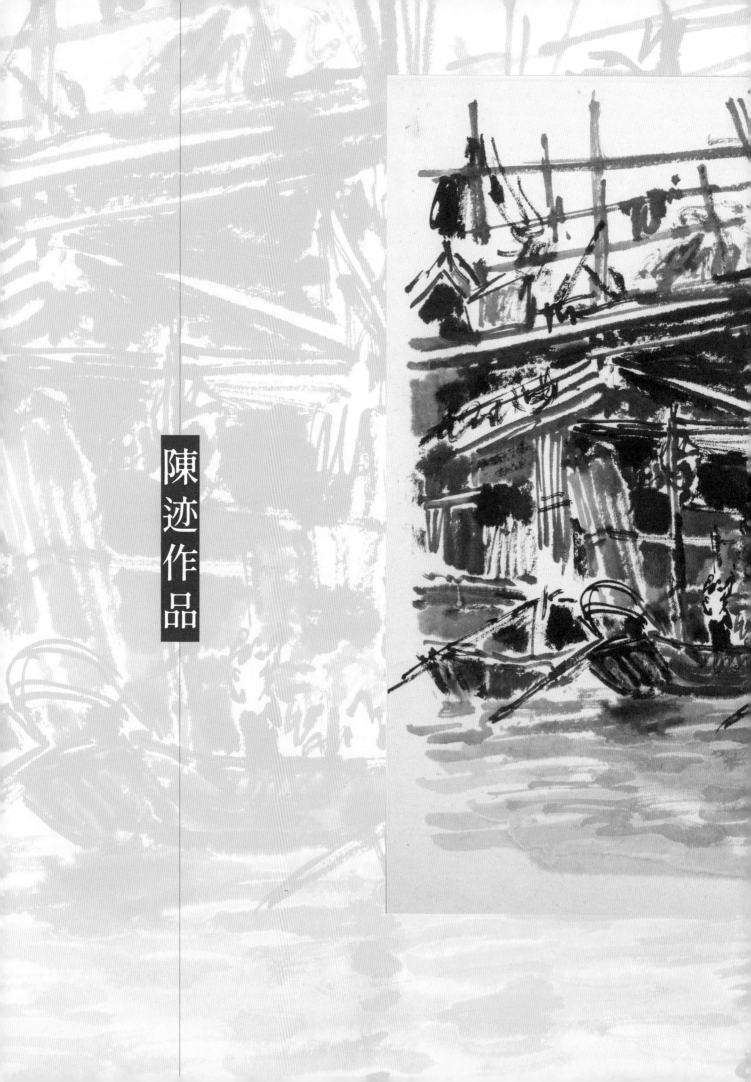

陳迹作品

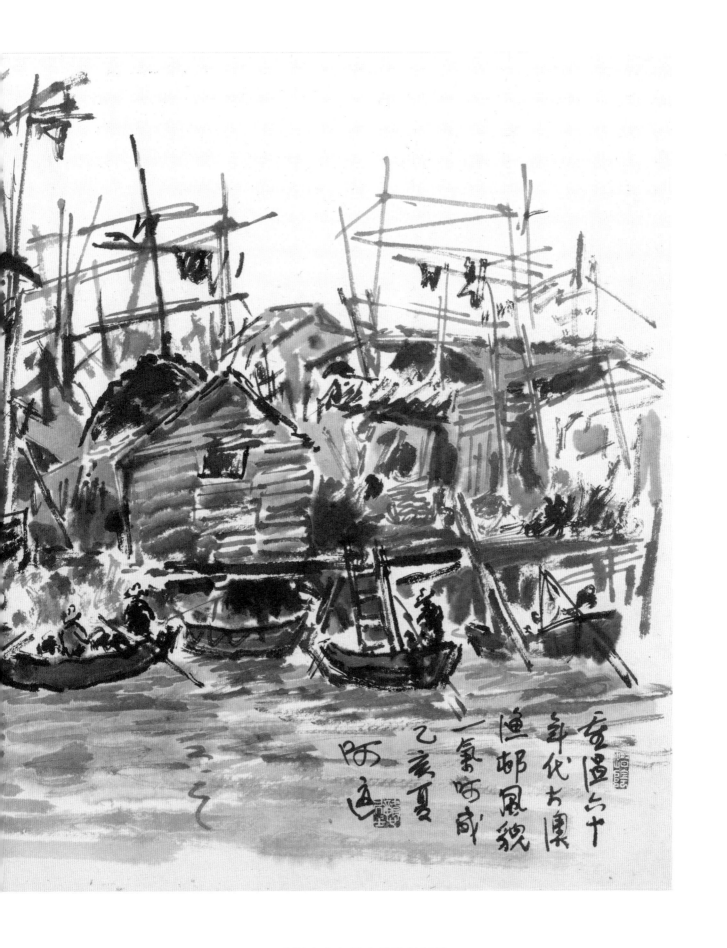

重溫六十年代大澳漁村風貌

43x56 釐米｜己亥夏（1959）

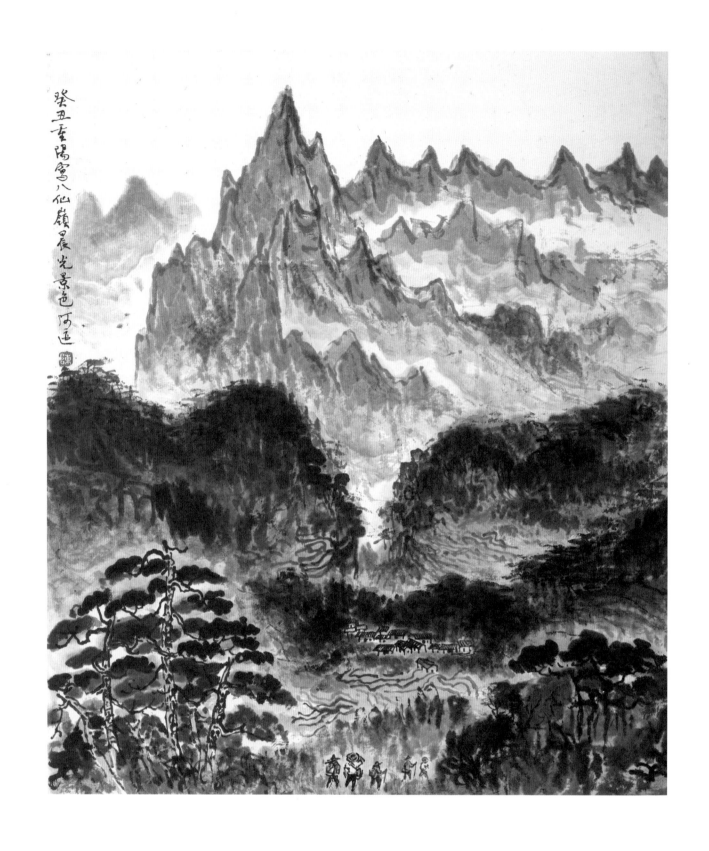

癸丑重陽寫八仙嶺晨光景色

52x45 釐米｜癸丑重陽（1973）

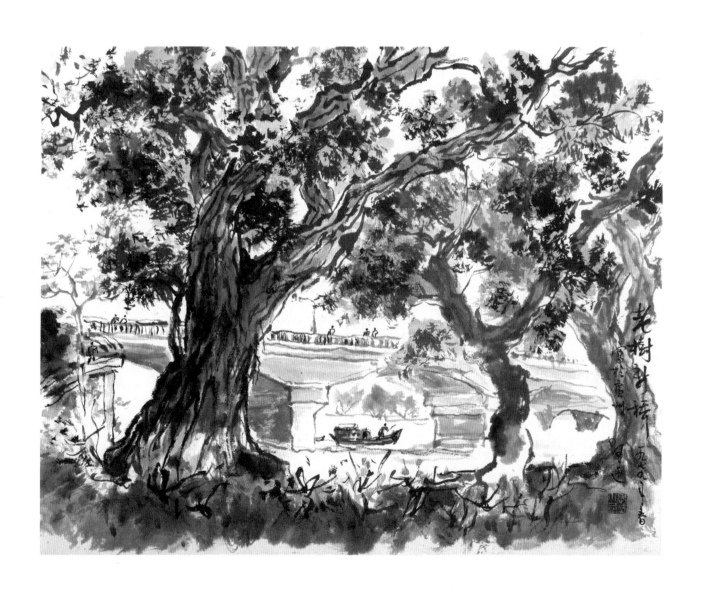

老樹新橋（廣州）

43x54 釐米 ｜ 1979 春

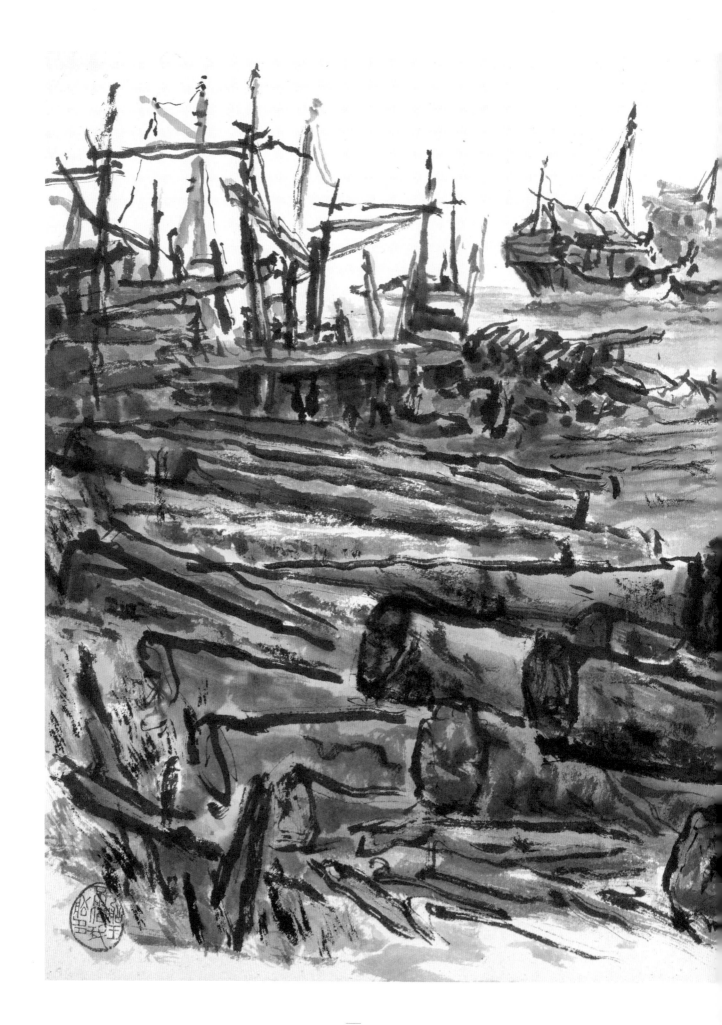

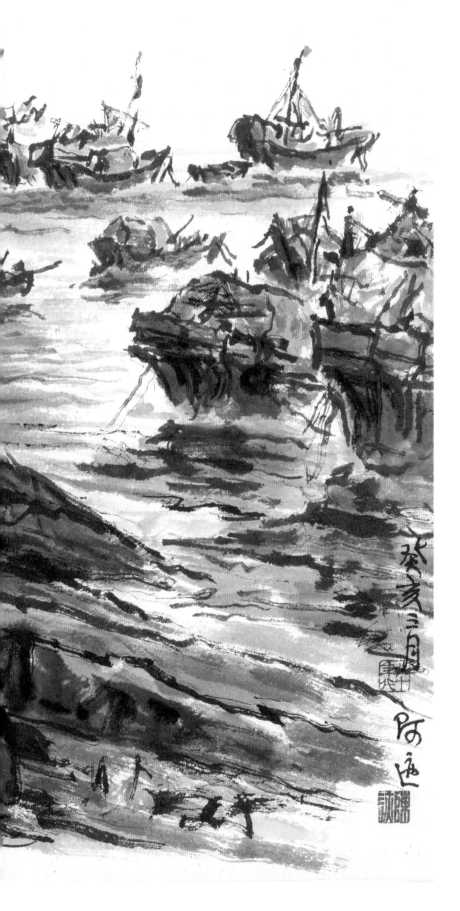

癸亥三月寫漁港

44x56 釐米｜癸亥三月（1983）

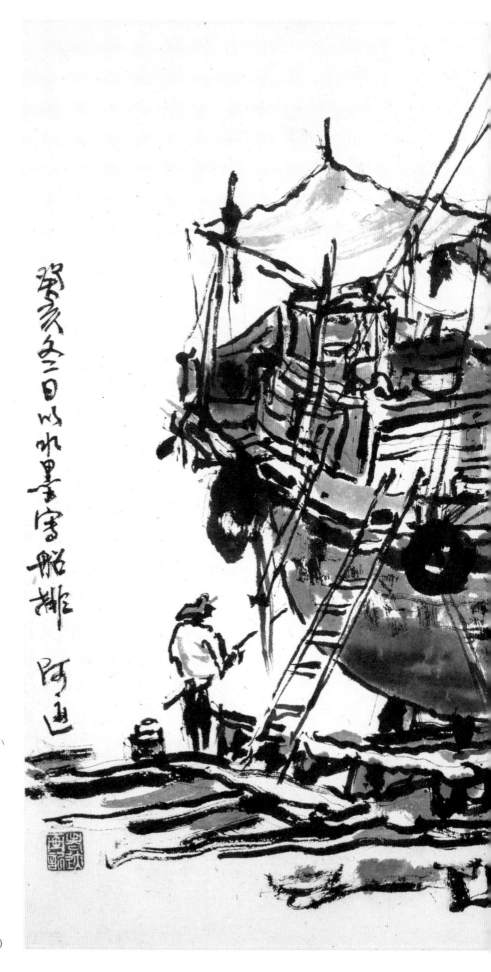

癸亥冬日以水墨寫船排

42x56 釐米｜癸亥冬（約 1983）

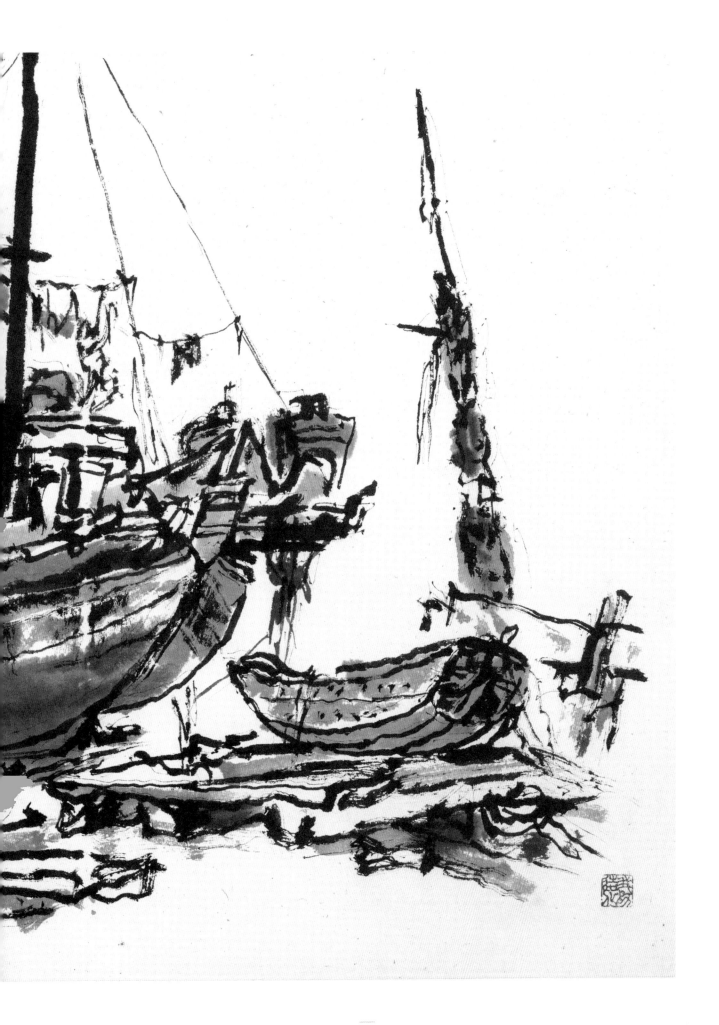

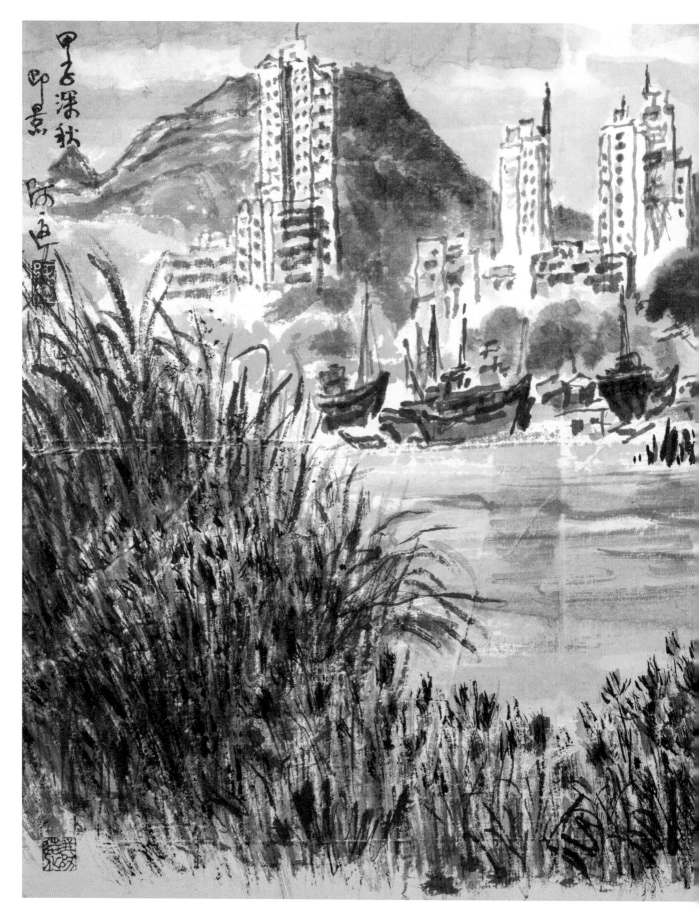

甲子深秋即景

39x48 釐米｜甲子深秋（1984）

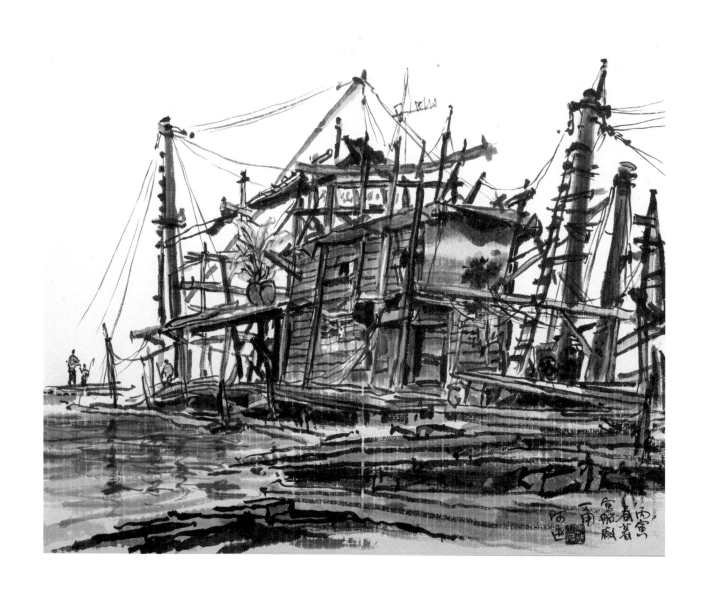

丙寅春暮寫船廠一角

45x55 釐米｜丙寅春暮（1986）

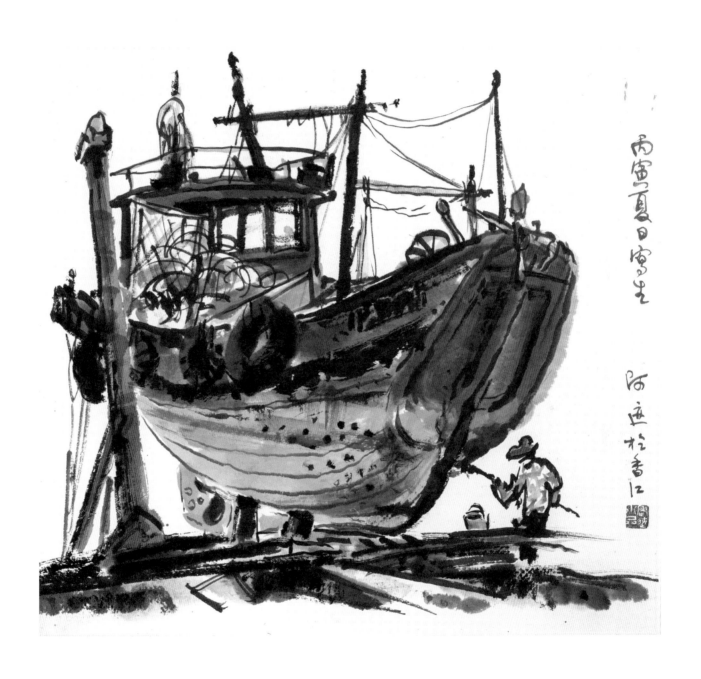

丙寅夏日寫生

43x47 釐米｜丙寅夏（1986）

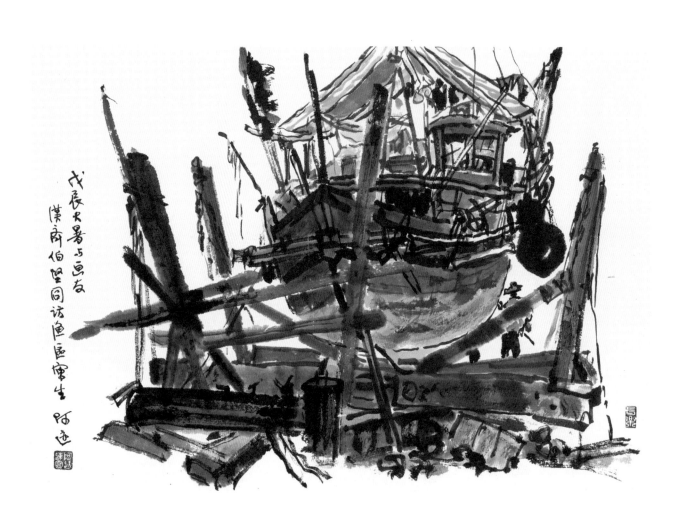

戊辰大暑與畫友同訪漁區寫生

42x59 釐米｜戊辰大暑（1988）

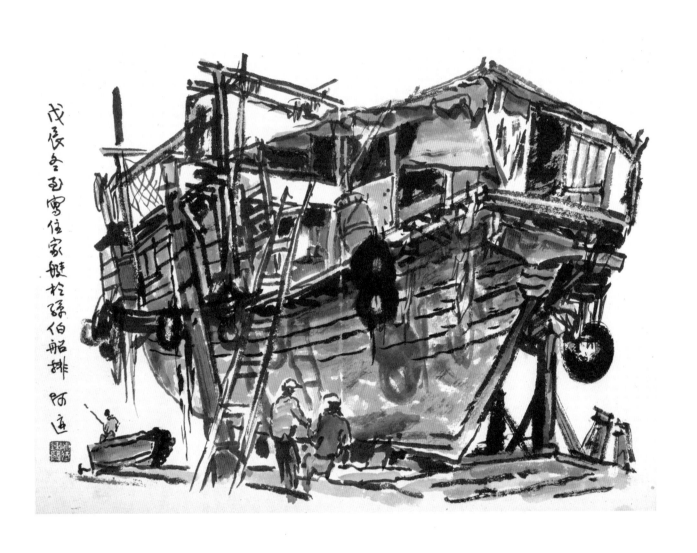

戊辰冬至寫住家艇於孫伯船排
43x58 釐米｜戊辰冬至（1988）

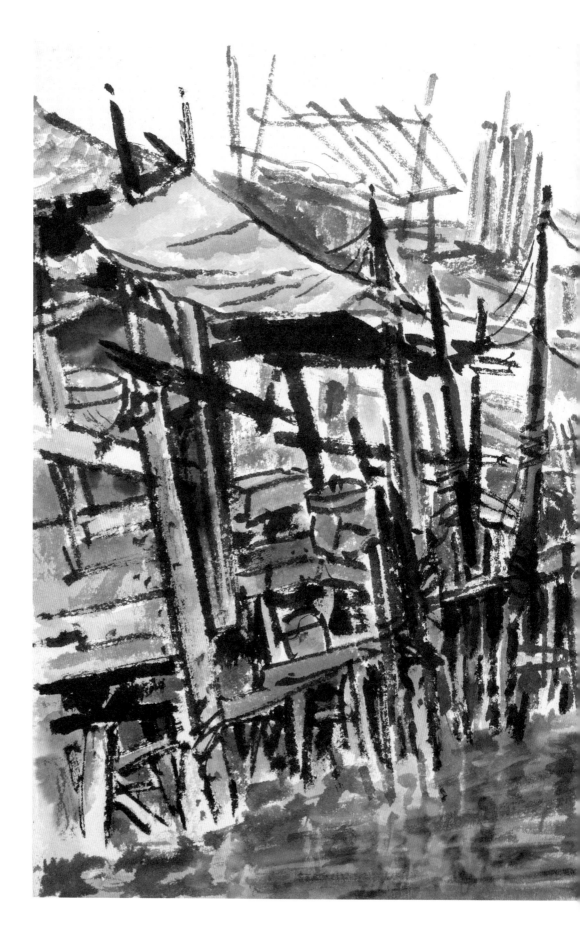

拆遷中的漁棚

43x58 釐米｜戊辰冬（約 1988）

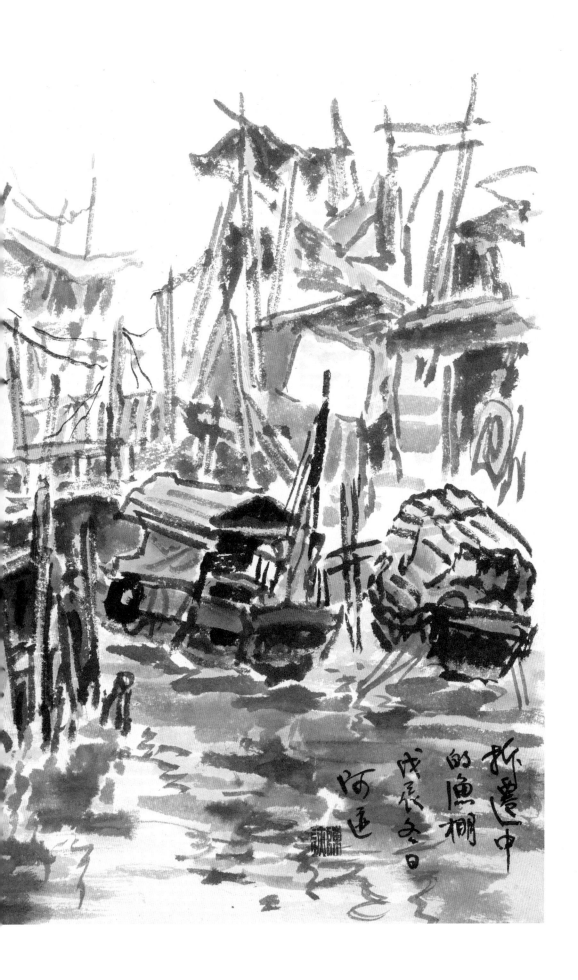

塔門中
的漁棚
戊辰冬日
阿匡

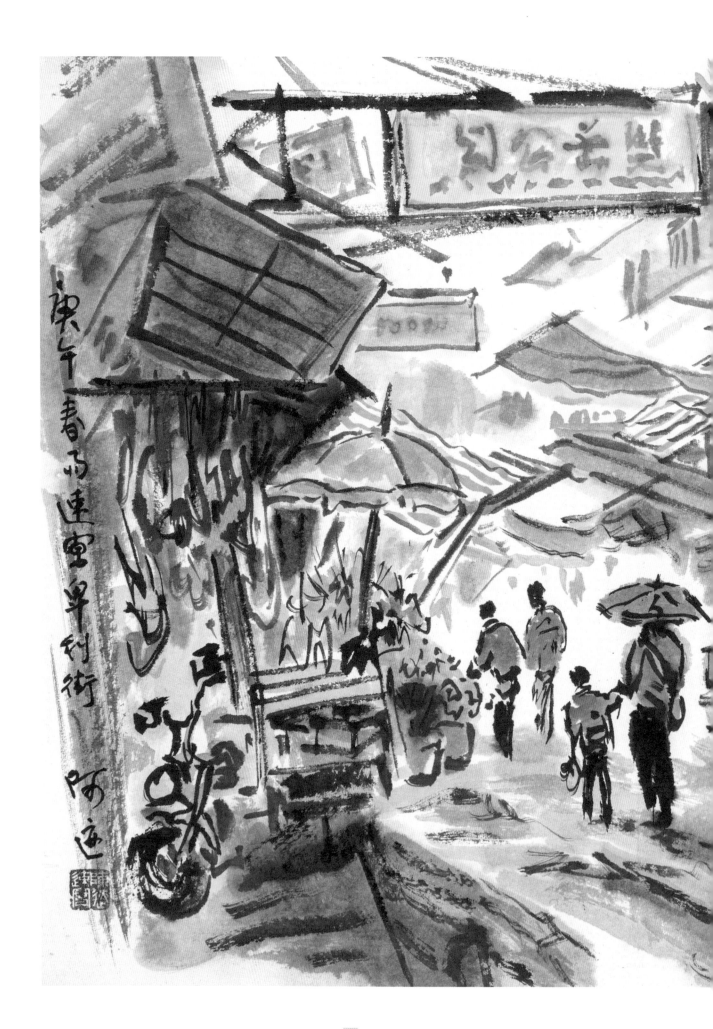

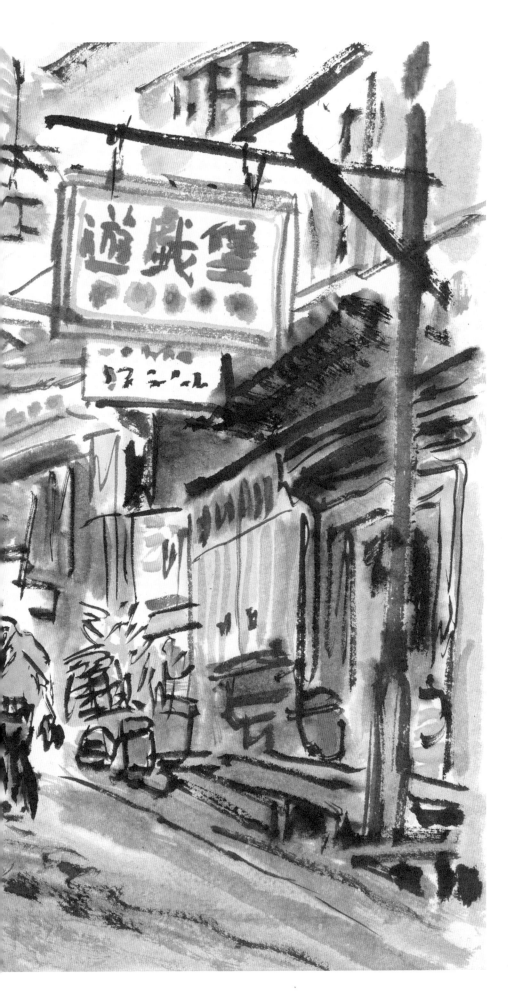

庚午春雨速寫卑利街

44x59 釐米 | 庚午春（1990）

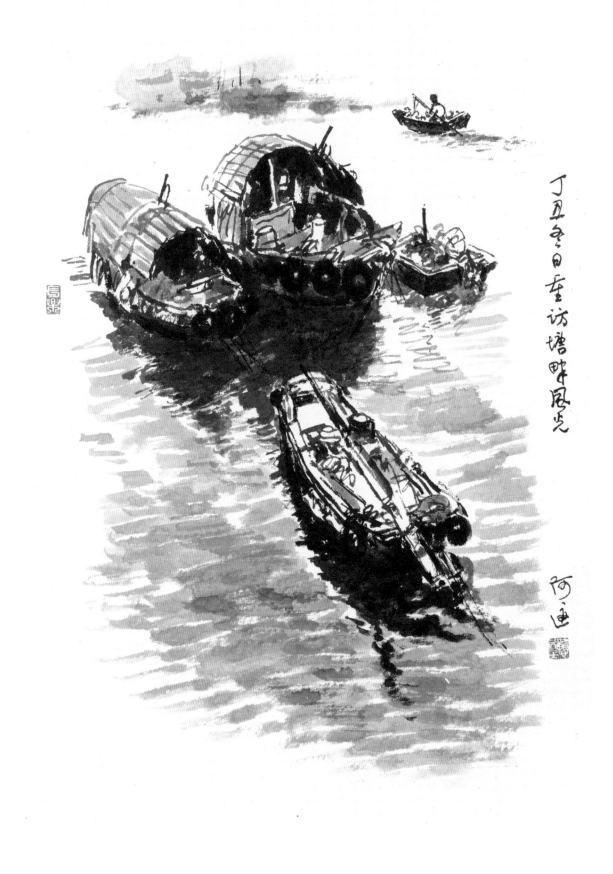

丁丑冬日重訪塘畔風光
57x42 釐米｜丁丑冬（約 1997）

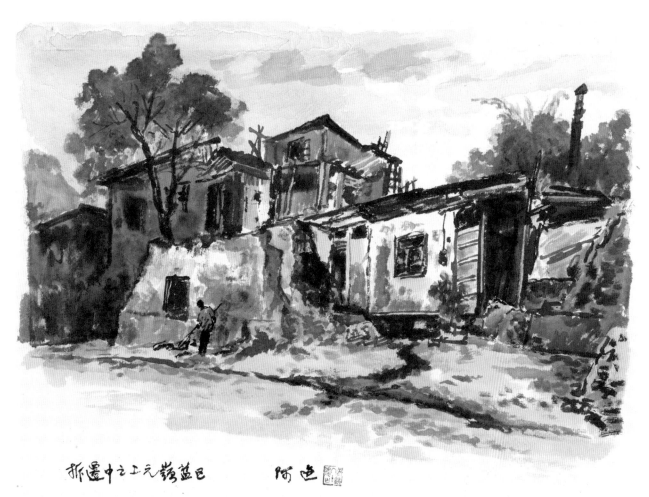

拆遷中之上元嶺舊區

42x56 釐米｜不詳

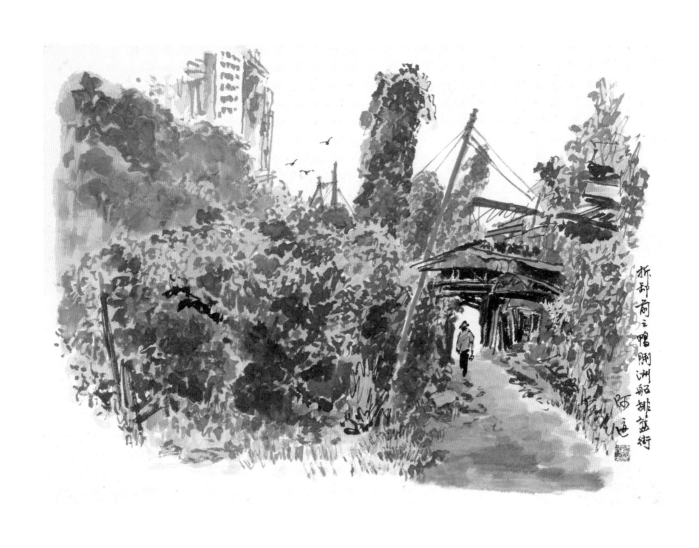

拆卸前之鴨脷洲船排舊街
41x58 釐米 | 不詳

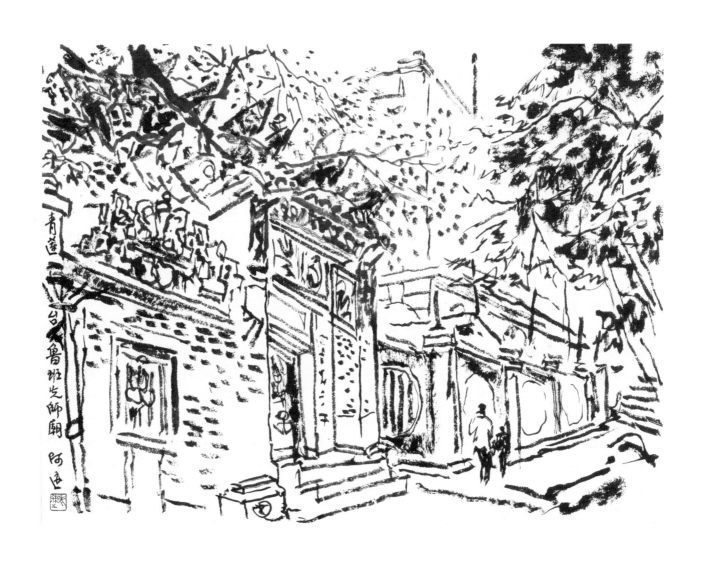

青蓮台魯班先師廟

42x57 釐米｜不詳

歐陽乃霑作品

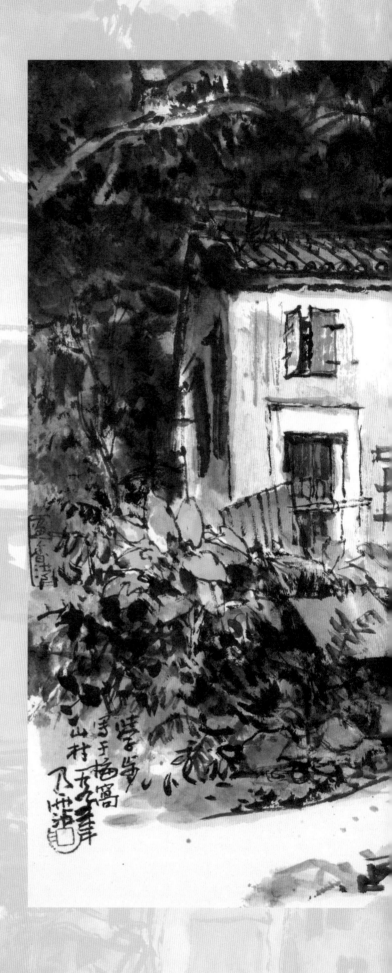

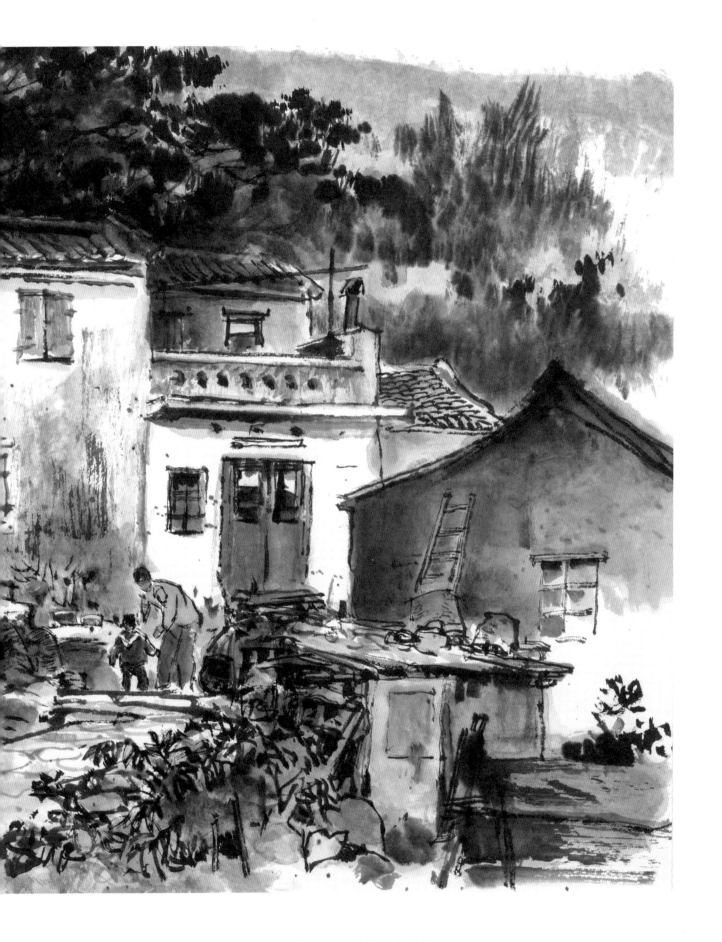

學步——寫於梅窩山村

34x45 釐米 | 1992

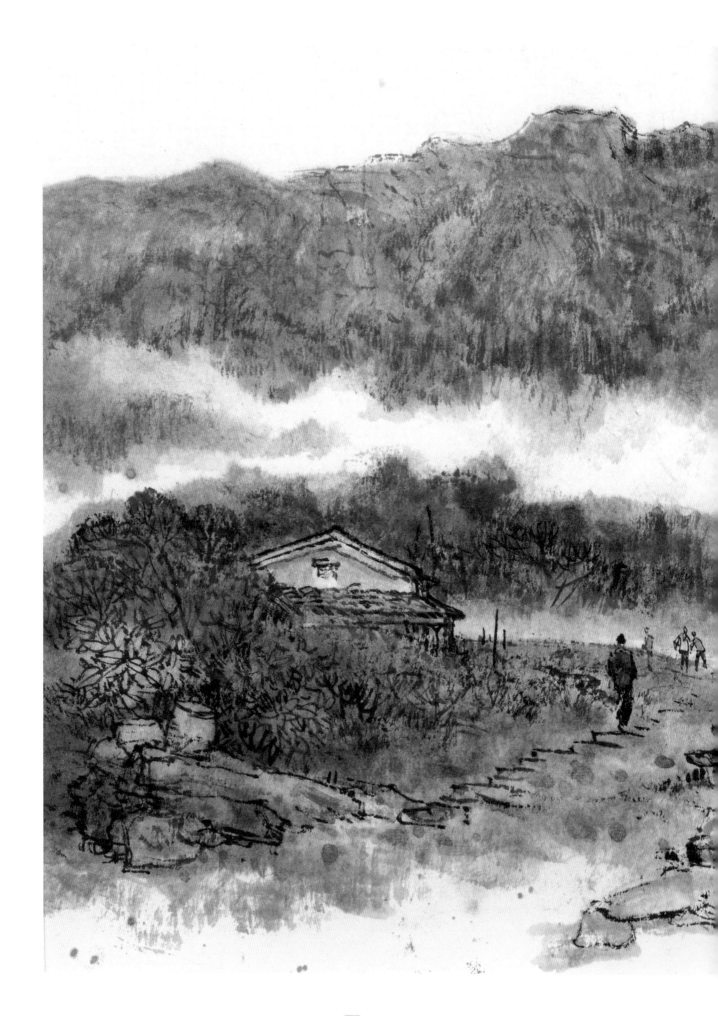

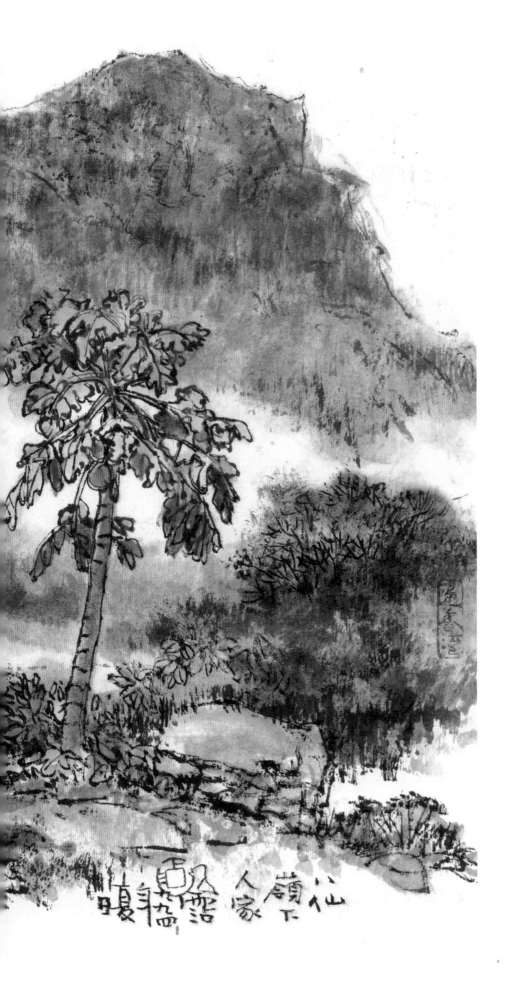

八仙嶺下人家

34x45 釐米 ｜ 1994 夏

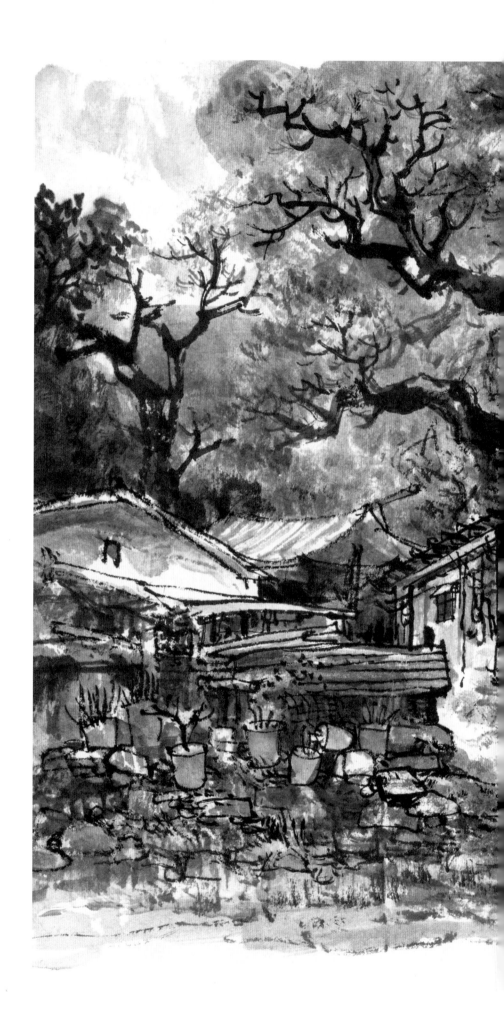

大樹庇蔭
34x45 釐米 | 1994

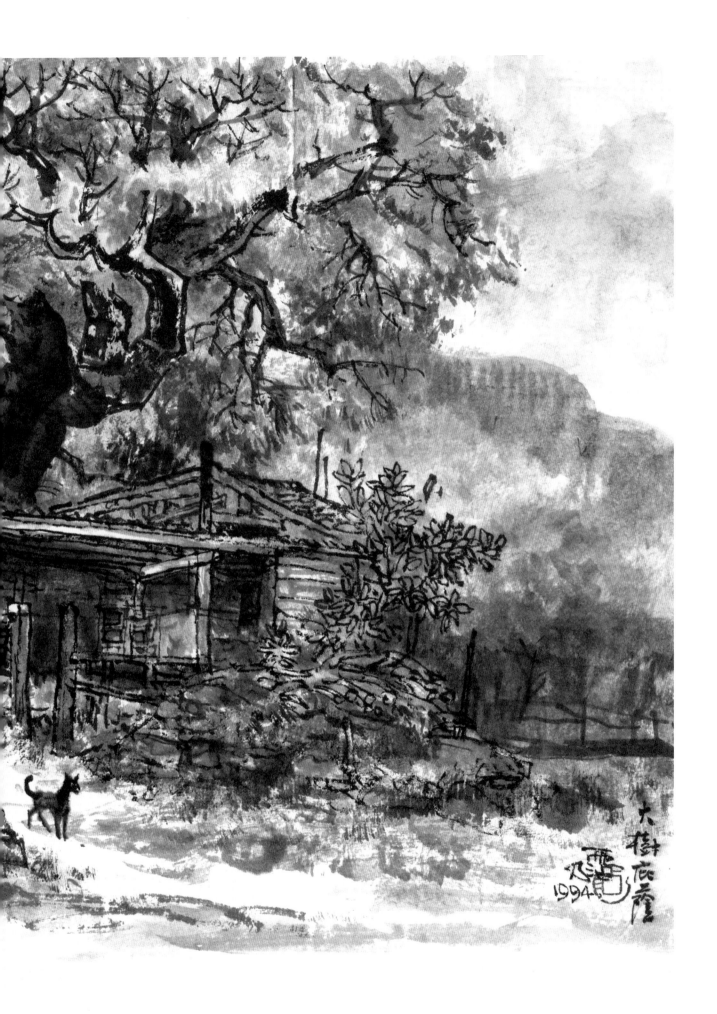

大樹底產
1994

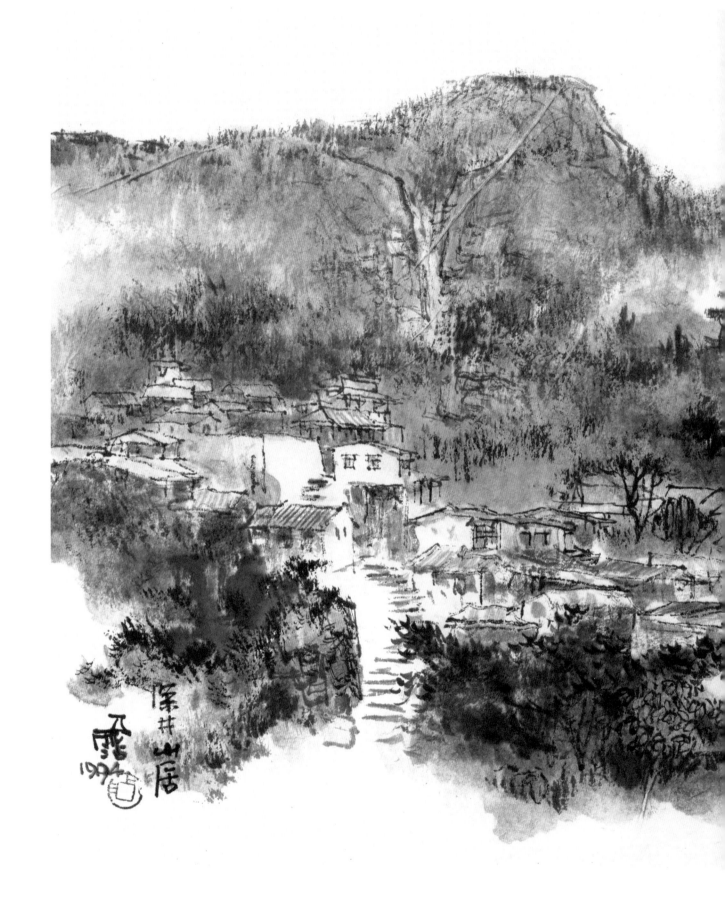

深井山居

34x45 釐米 ｜ 1994

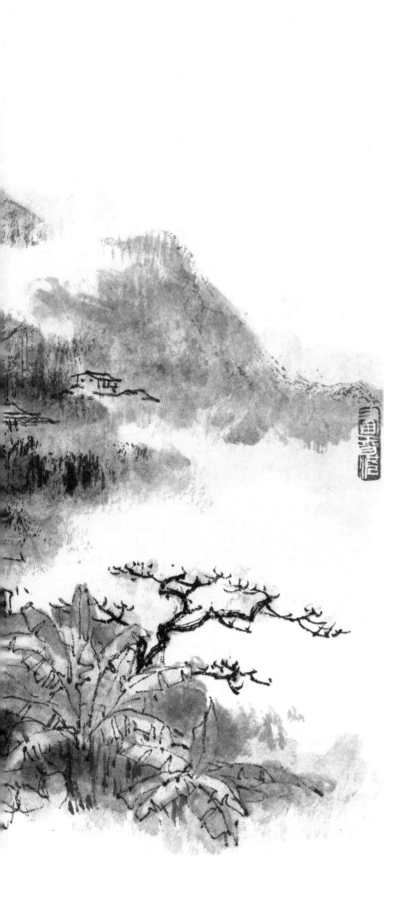

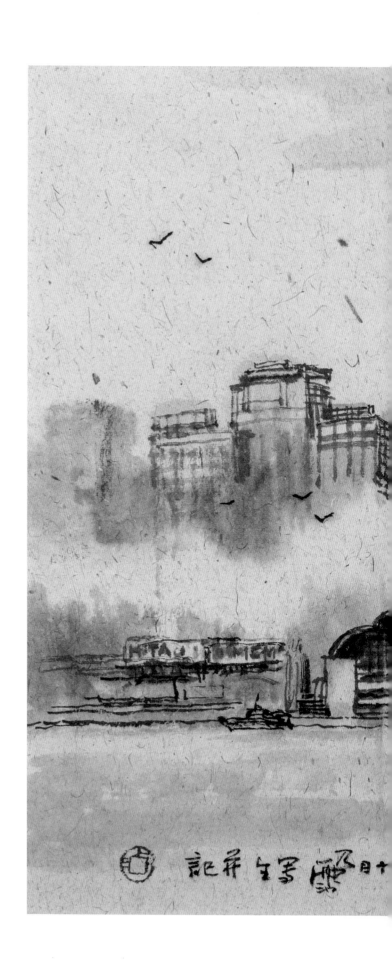

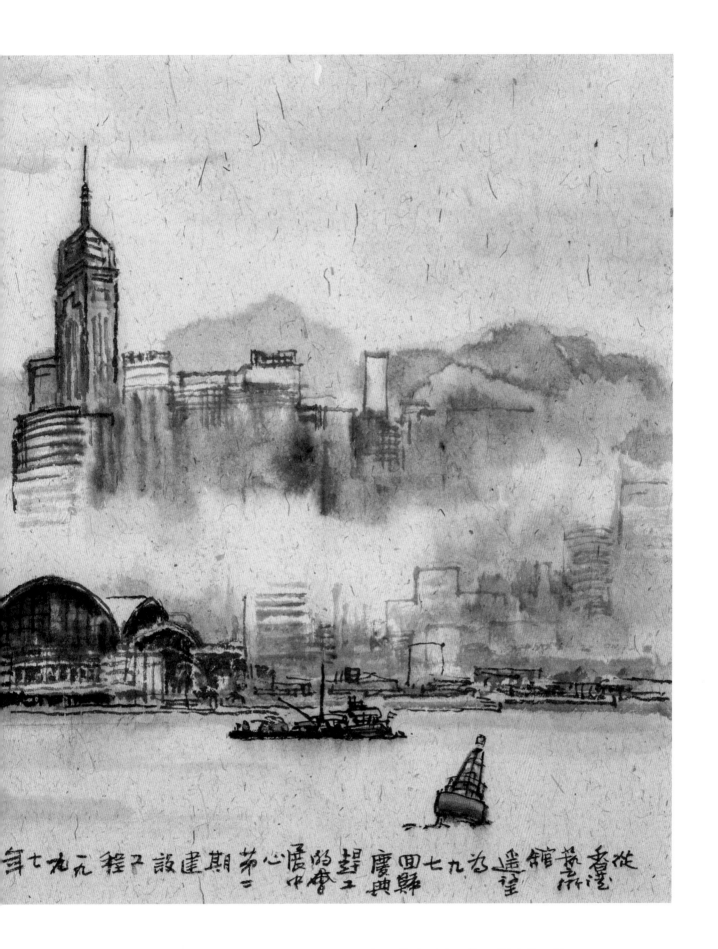

從香港藝術館遙望爲九七回歸慶典趕工的會展中心第二期建設工程

34x45 釐米 | 1997.5.29

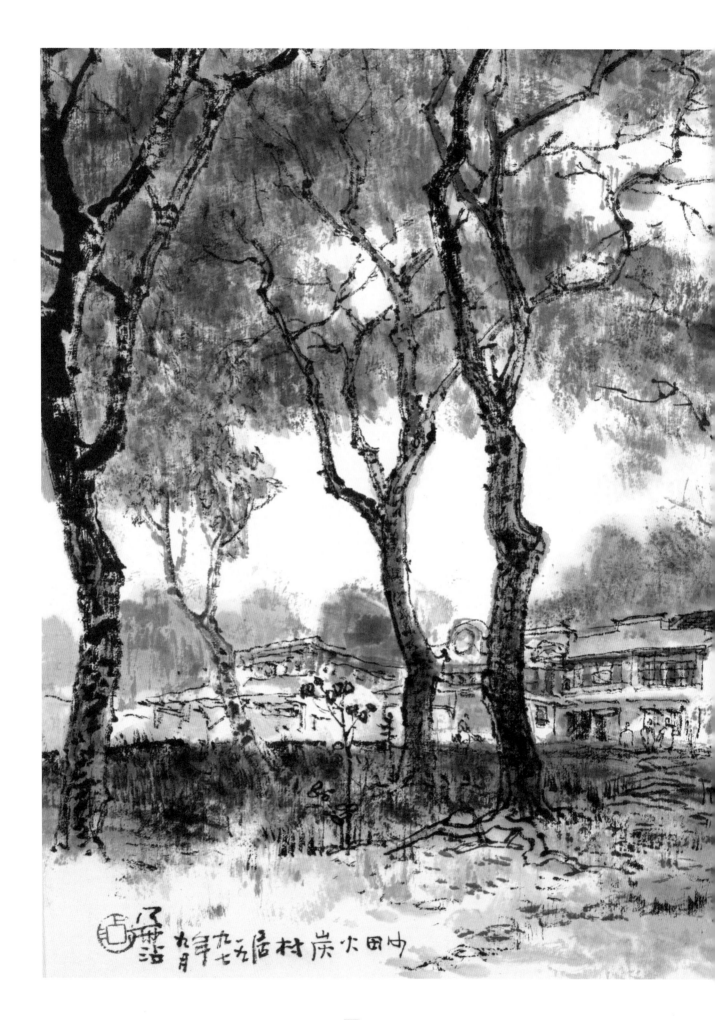

田中炭火居村九七五年九月 活

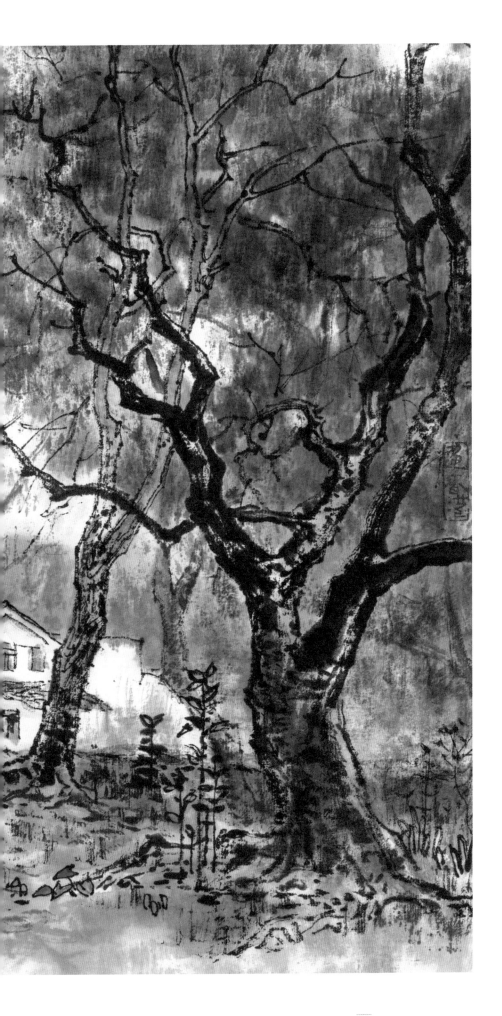

沙田火炭村居

34x45 釐米 | 1997.9

吳廷捷作品

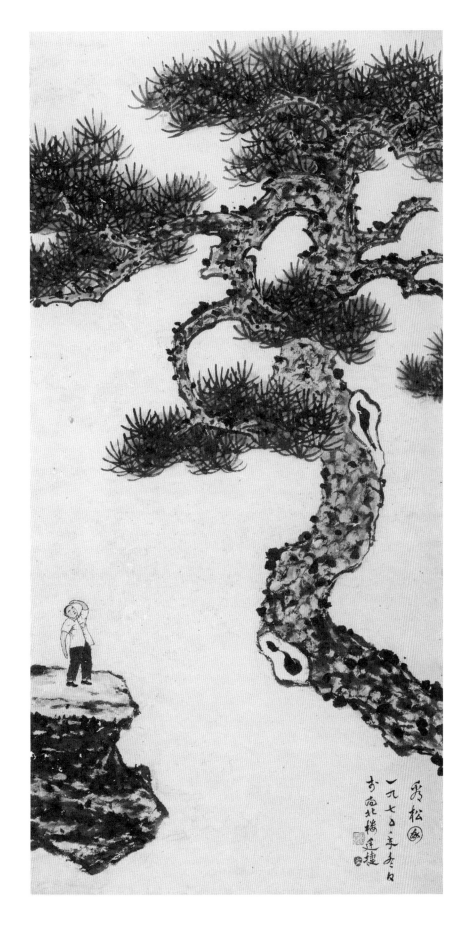

秀松圖

127x67 釐米 ｜ 1970 冬

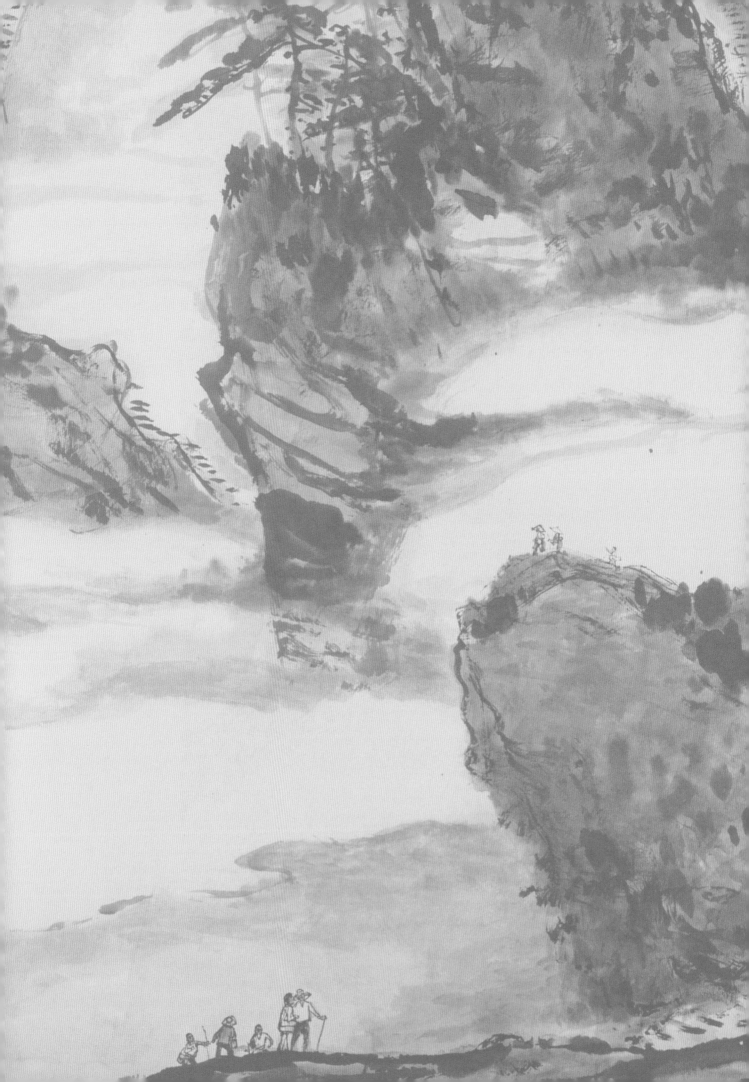

【合作畫】

山水景色

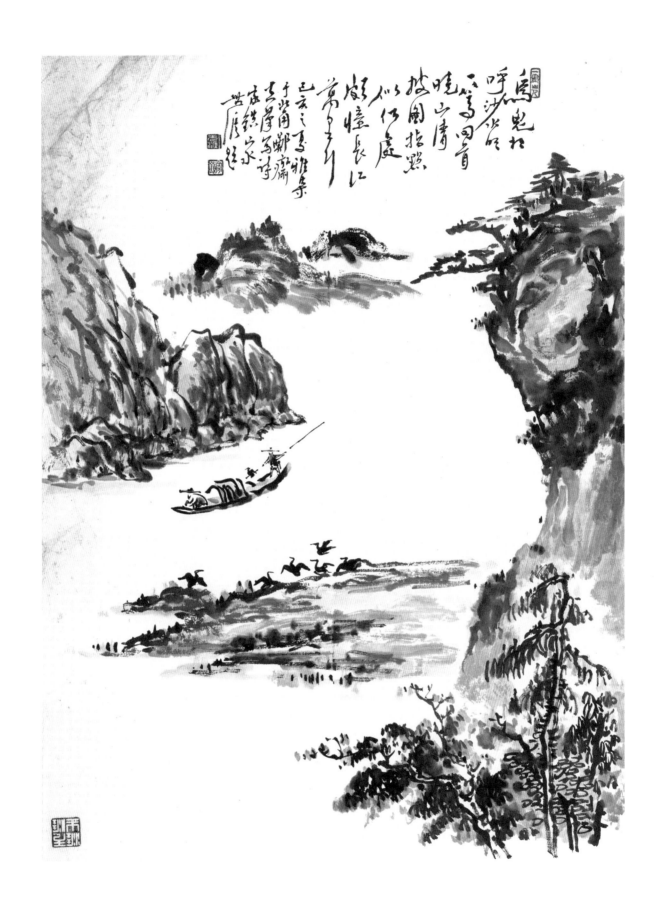

陸無涯、鄭家鎮

憶長江

65x49 釐米｜己亥夏（1959）

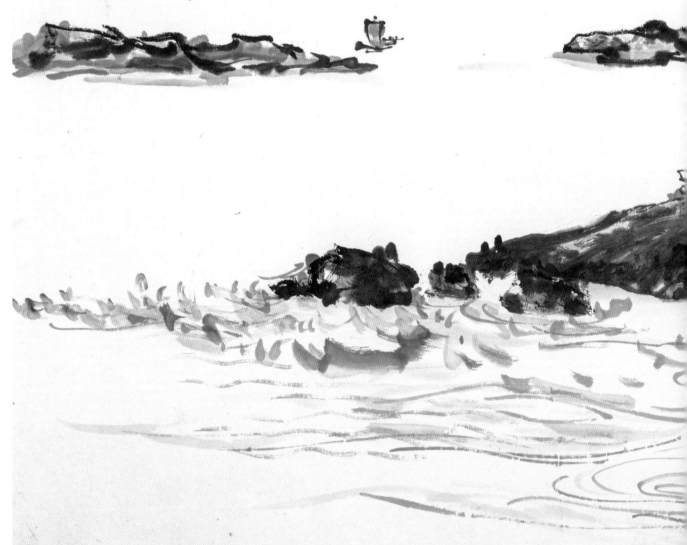

鯉魚峰內沖零丁一水
英雄長恨留得丹心
託青史
試向圖中
細認
漠漠長
空夏，
驪影橫
波濤滾
無涯
補足
石頭
還數
家鎮
己亥夏日
真漢題
南佛生圖

陸無涯、鄭家鎮
任真漢題

鯉魚門內

45x97 釐米｜己亥夏（1959）

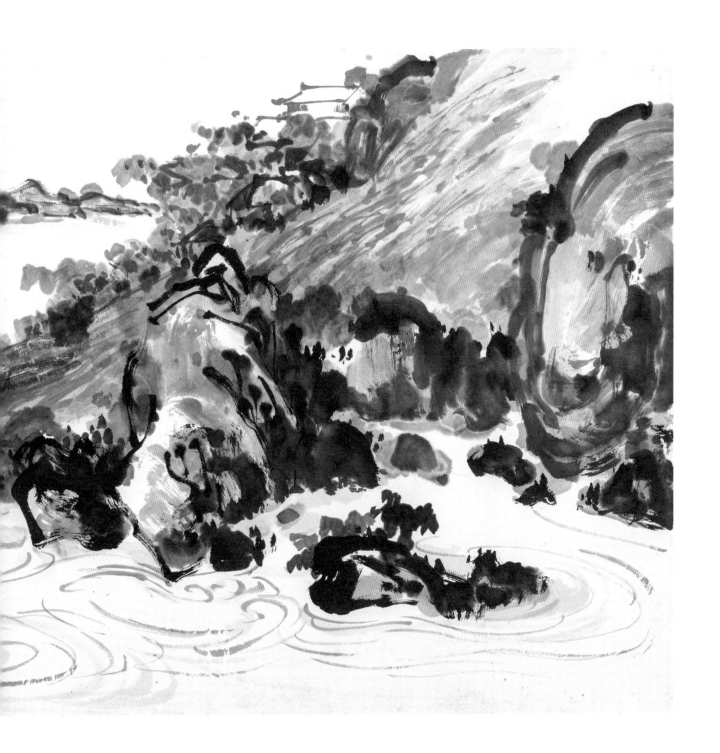

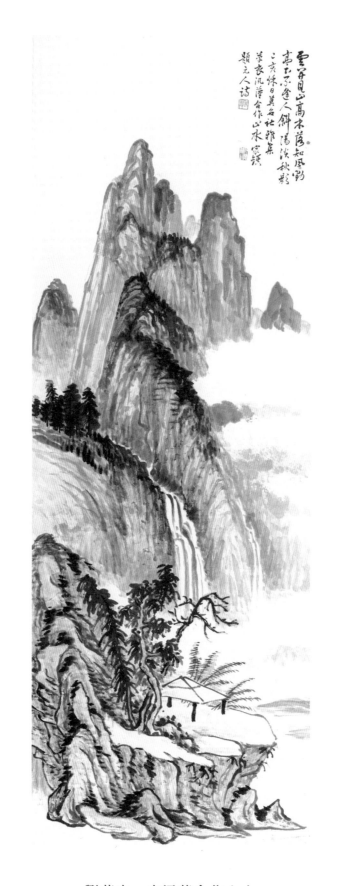

雲開見山高木葉知風勁
青玉不堪人倚湯淡秋影
己亥秋日莫名社雅集
草衣汛萍合作山水家鎮
題元人詩

劉草衣、李汛萍合作山水
鄭家鎮題元人詩

雲開見山高

130x48 釐米｜己亥秋（1959）

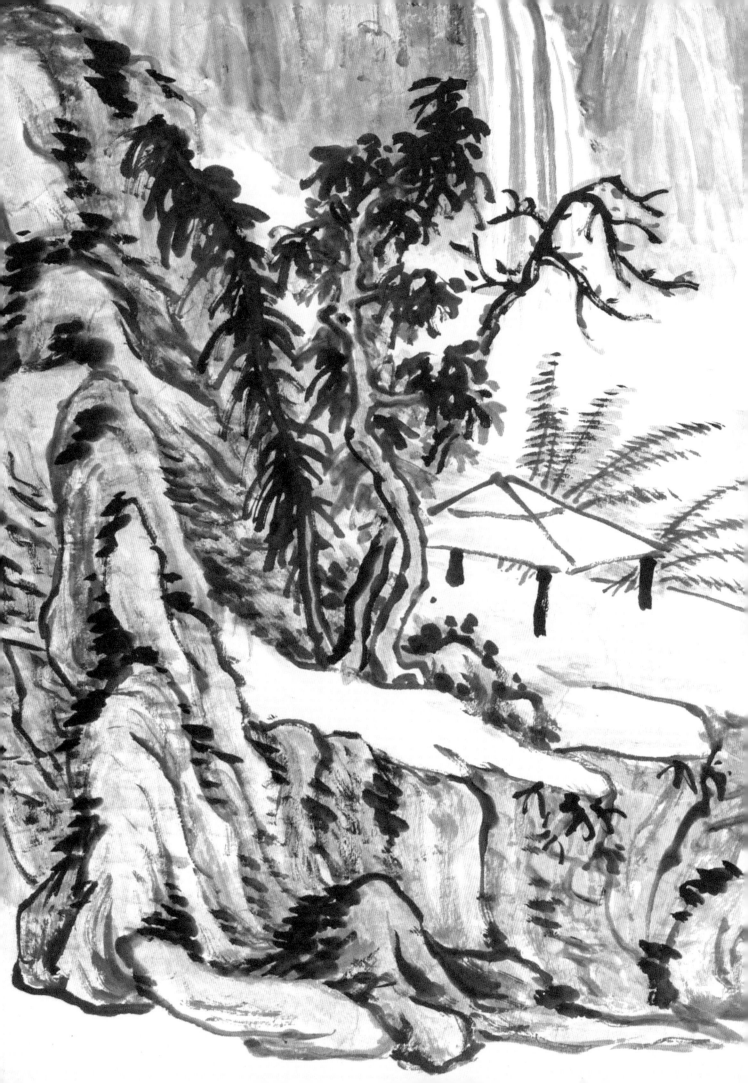

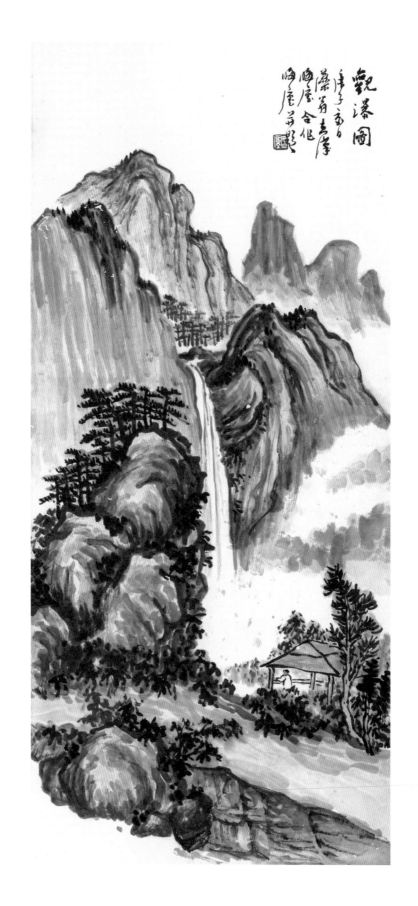

陸無涯等

觀瀑圖

95x44 釐米｜庚子夏（1960）

遲回江上自悠悠：戴得秋光滿一舟
寄語侍桂溫助教漫吟
賜斷白蘋洲
真漢寫樹無生小青家鎮遠離余字近來
賦二六字庚子秋關雁良

任眞漢、陸無涯、鄭家鎭、關應良

遲回江上自悠悠

103x35 釐米｜庚子秋（1960）

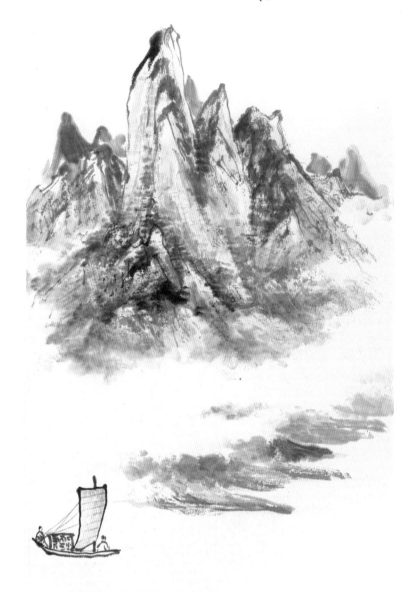

辛丑中秋前一日，寫於奉方逃船小泊樟木堰，連速寫帆苦平山汎蘭溪煙溜家植賦色並記

吳廷捷、梁道平、李汛萍、鄭家鎭

江山秋色

95x43 釐米｜辛丑中秋前（1961）

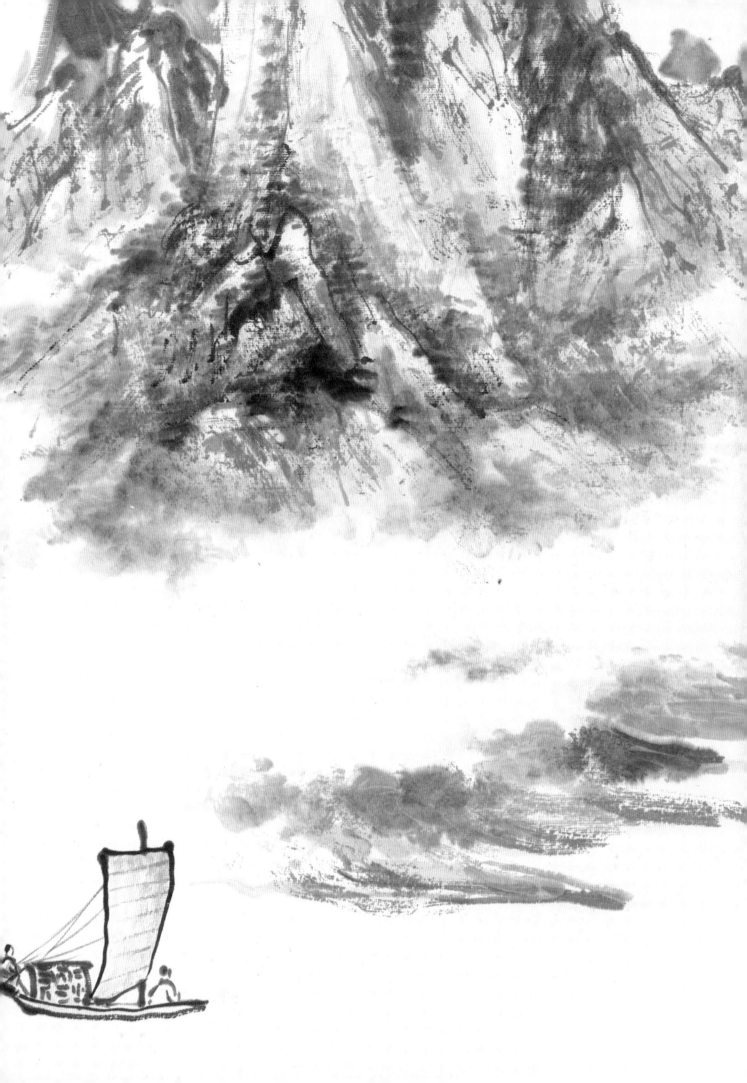

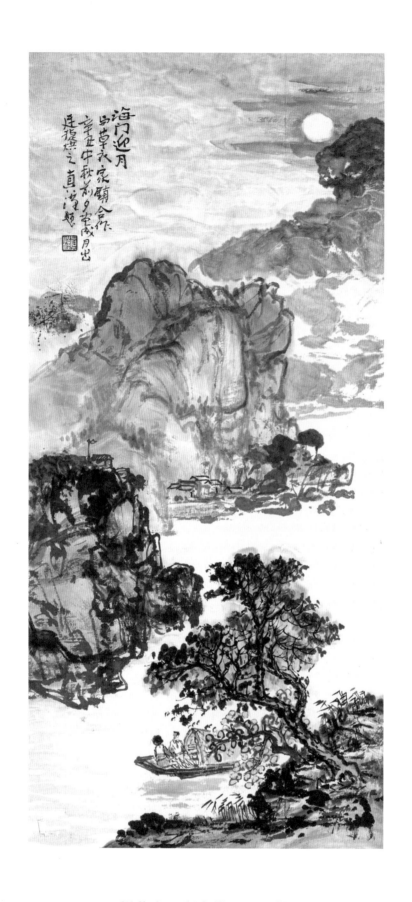

劉草衣、鄭家鎮、吳廷捷
任眞漢題

海門迎月

94x44 釐米｜辛丑中秋前（1961）

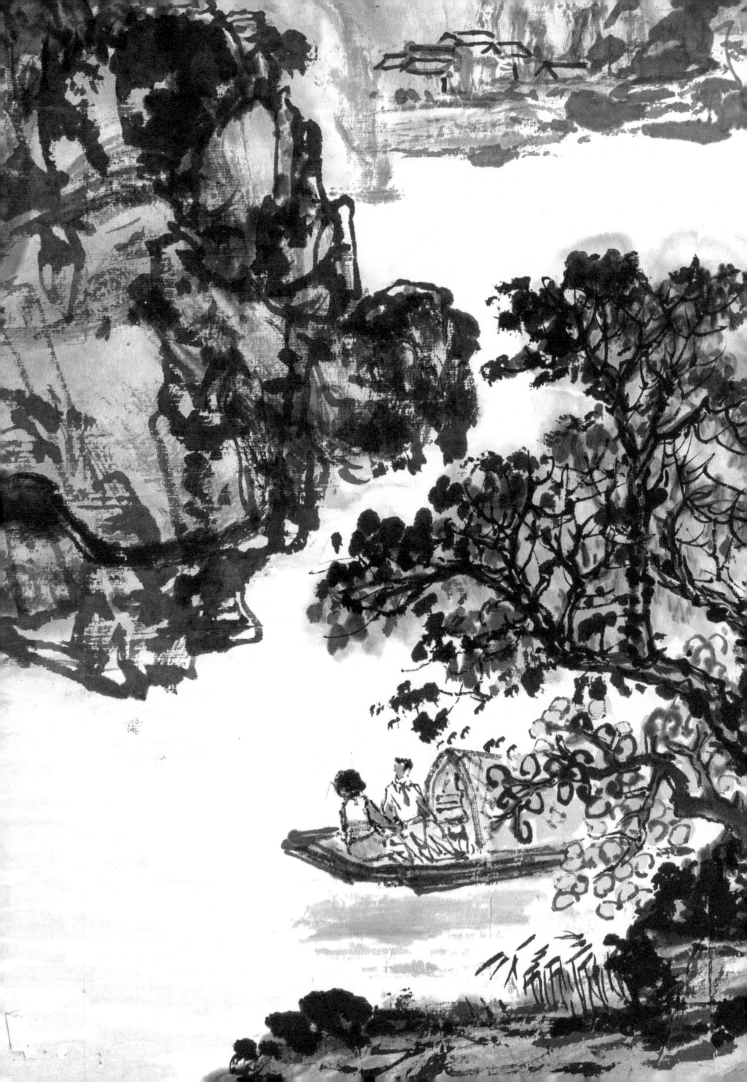

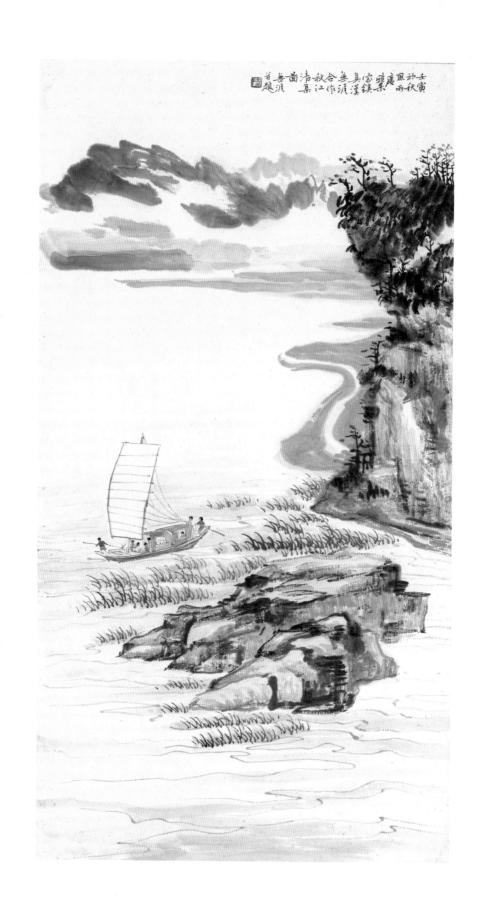

鄭家鎮、任眞漢、陸無涯並題

秋江清集圖

89x47 釐米｜壬寅秋（1962）

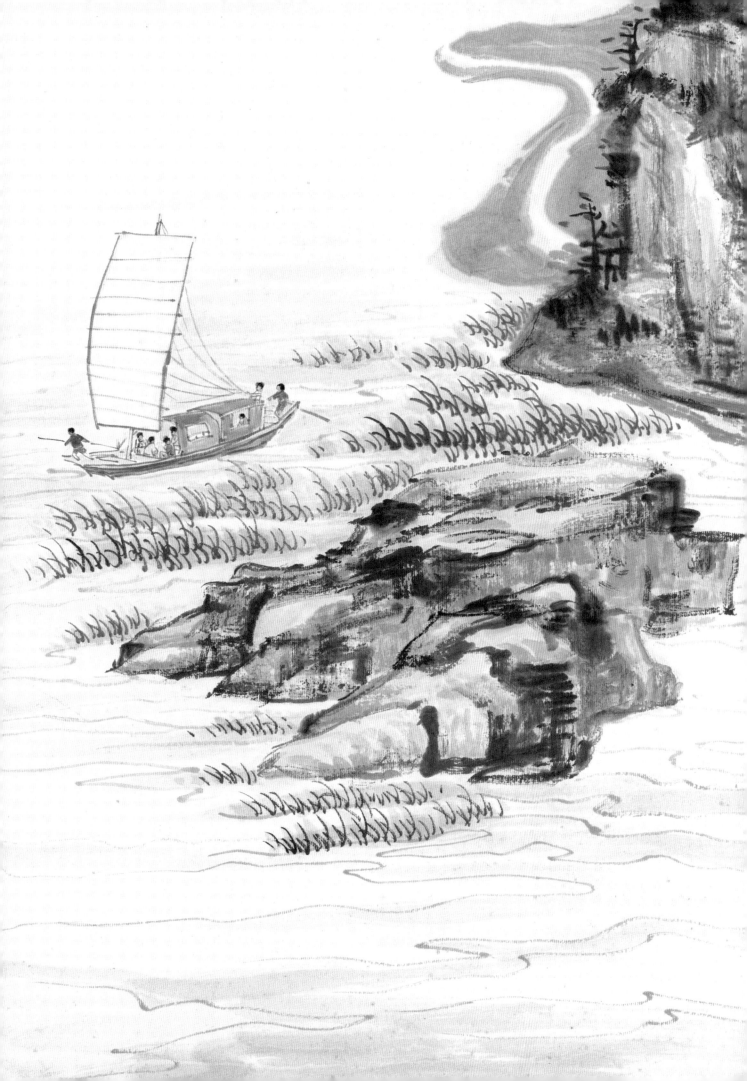

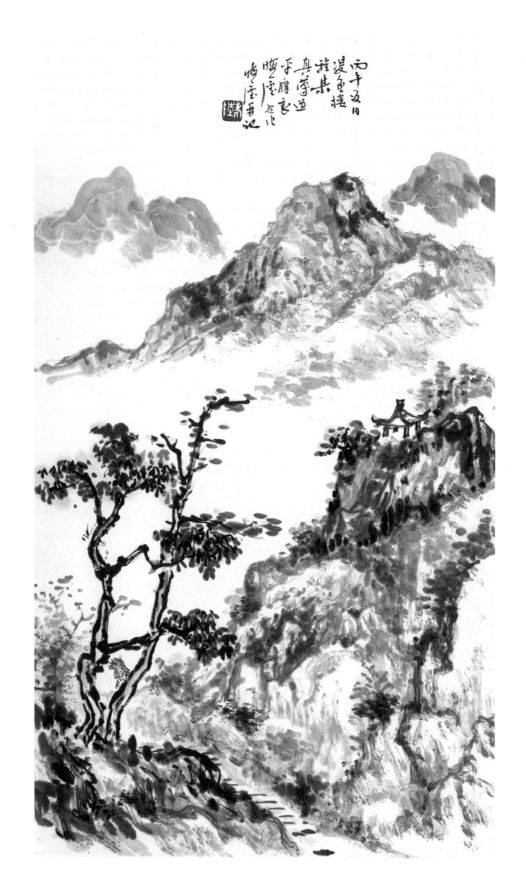

任眞漢、梁道平、關應良、陸無涯並記

栖亭山韻

70x40 釐米｜丙午夏（1966）

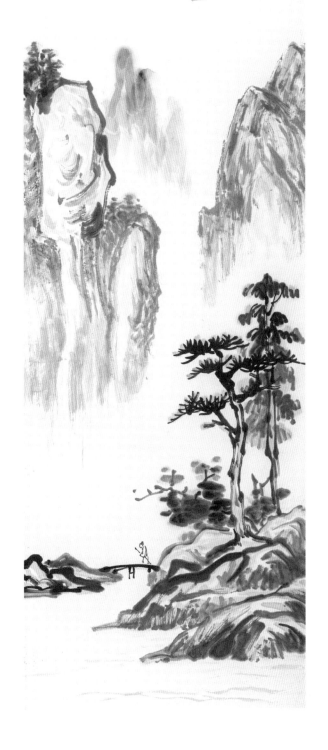

鄭家鎭、曾榮光、吳廷捷、陸無涯並記

山水人物

97x35 釐米｜丙午夏（1966）

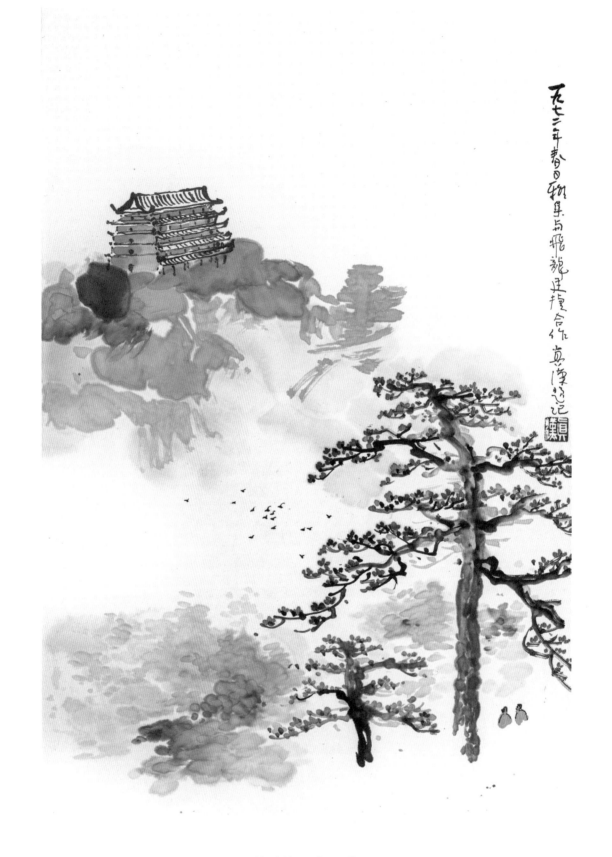

吳廷捷、岑飛龍
任眞漢題記

合繪春意圖

51x35 釐米 │ 1972 春

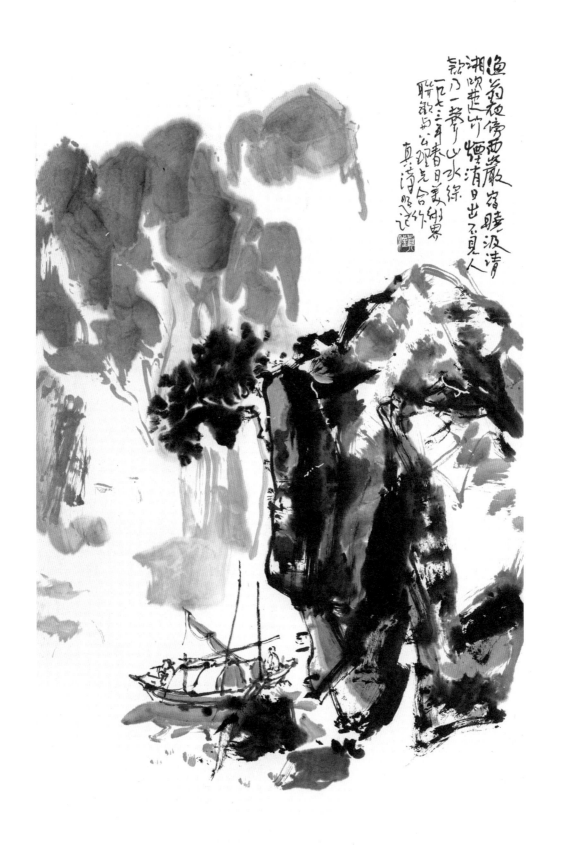

周公理等
任眞漢題記

漁翁夜傍西巖圖

70x40 釐米 │ 1973 春

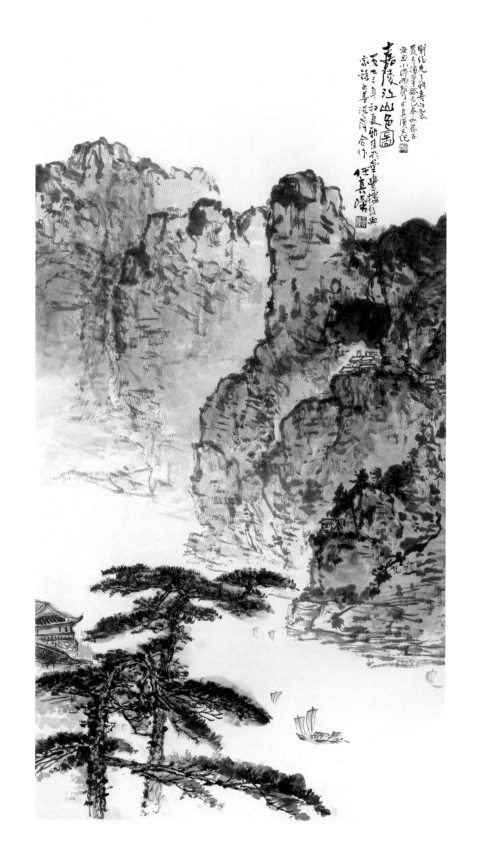

鄭家鎮、李汛萍、任眞漢等

嘉陵江山色圖

130x66 釐米 │ 1973 初夏

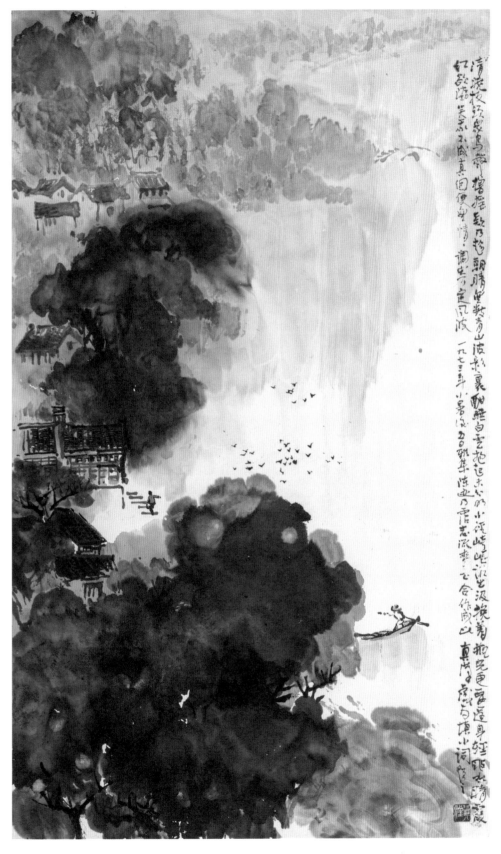

陳迹、歐陽乃霑、麥正等
任眞漢題

清曉枝頭眾鳥聲

67x40 釐米 ｜ 1973 小暑後五日

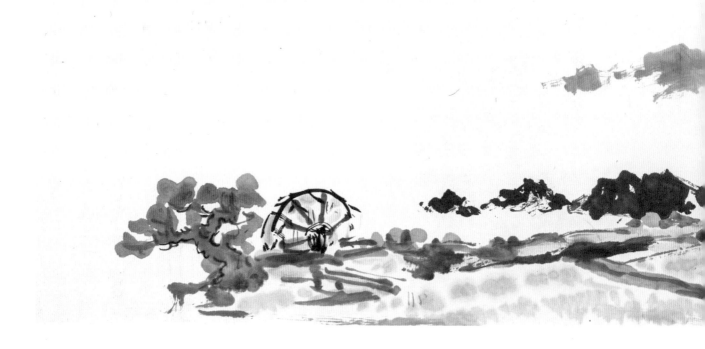

桃花源裏要耕田

豈為神仙得自便

津人見召一事問

闢荒諂禮戰已年

一九七三年夏日耕耘

共景嚴合作真漢

任眞漢等

桃花源裏要耕田

35x105 釐米 | 1973 夏

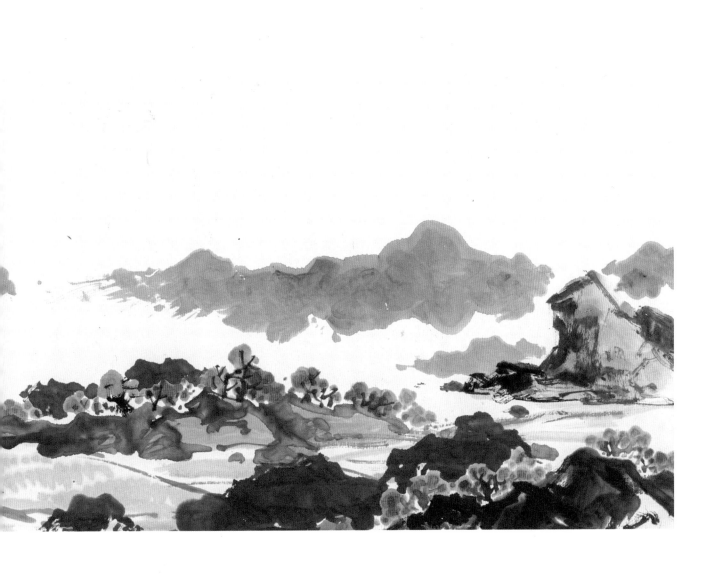

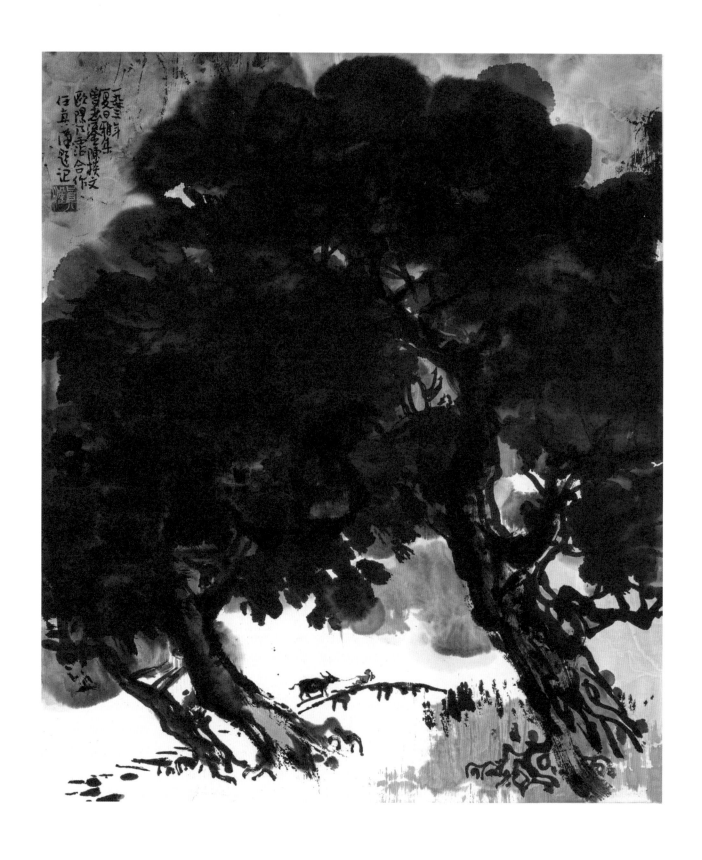

陳槐文、曾志鎏、歐陽乃霑
任眞漢題記

古樹影牧童

41x35 釐米 ｜ 1973 夏

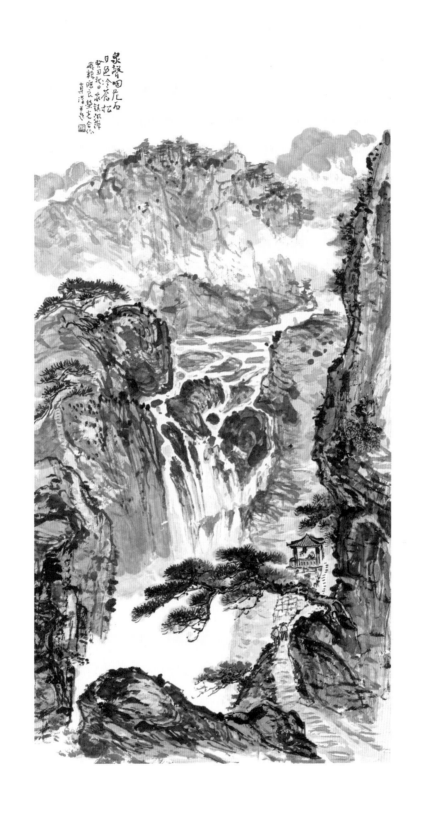

鄭家鎮、李汛萍、岑飛龍、關應良、曾榮光、任眞漢並題

泉聲咽崖石

139x68 釐米｜癸丑秋（1973）

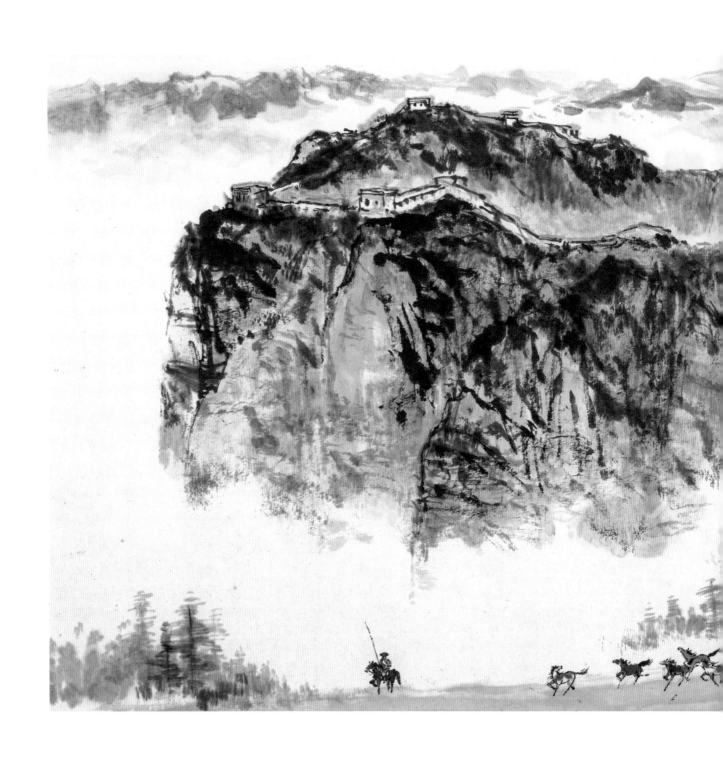

麥正、陳球安、歐陽乃霑

長城牧馬圖

44x98 釐米｜己未春（1979）

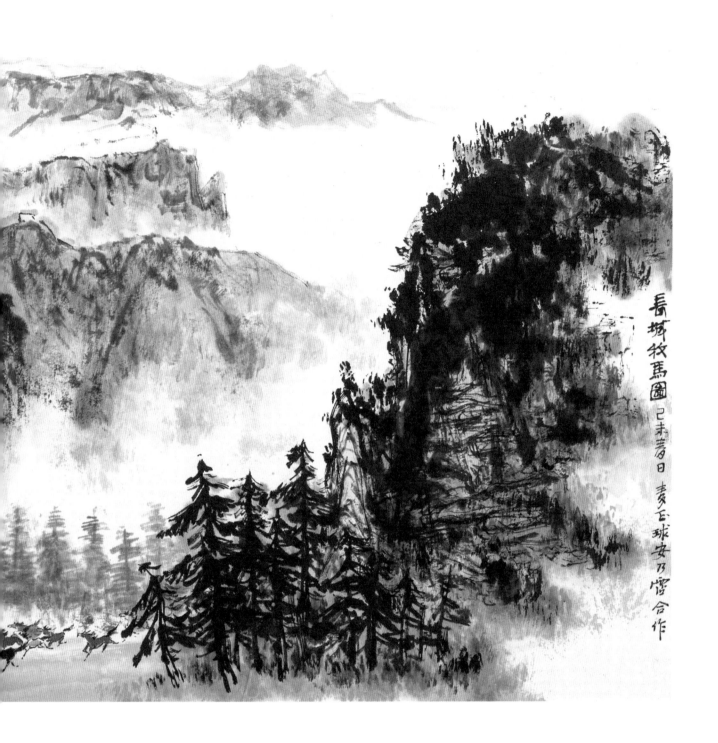

長城牧馬圖 己未春日 麦云球安乃馨合作

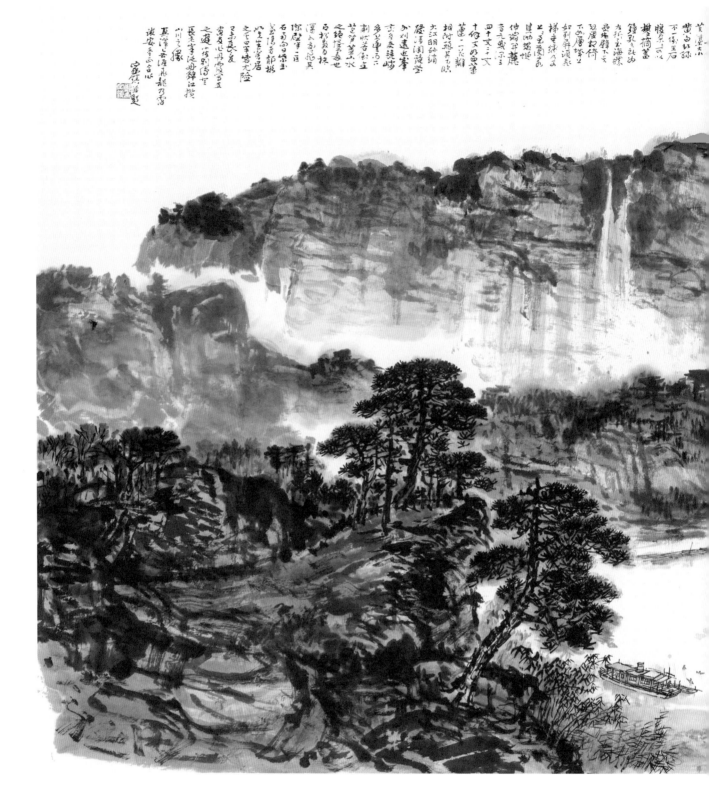

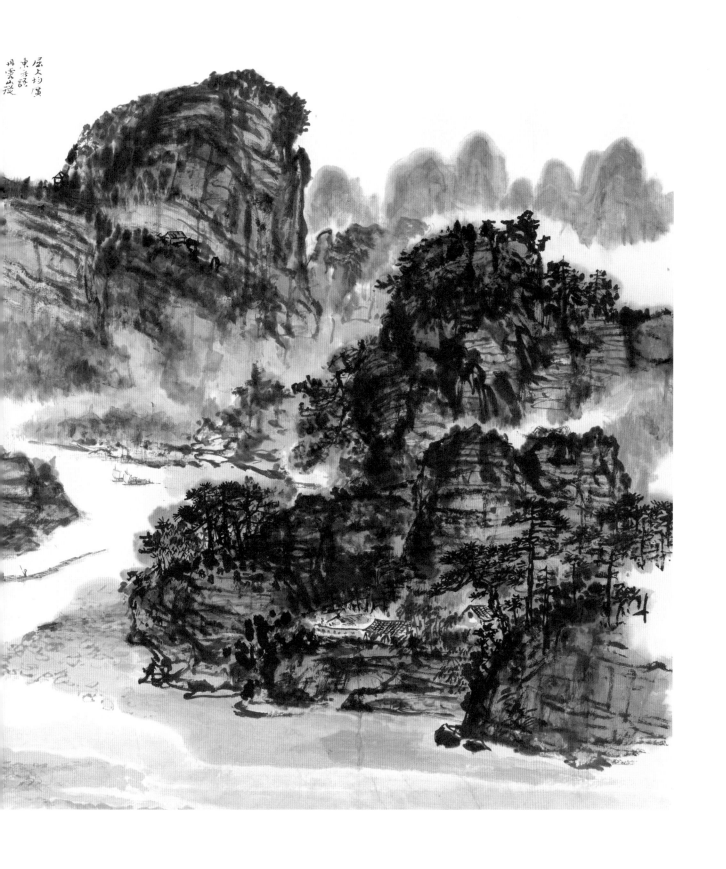

任眞漢、陸無涯、岑飛龍、歐陽乃霑、陳球安、麥正、鄭家鎭並題

廣東丹霞山

96x179 釐米｜己未夏（1979）

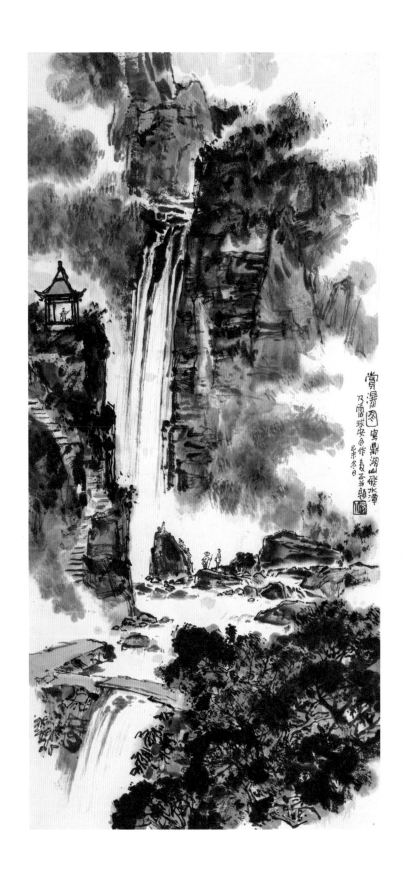

歐陽乃霑、陳球安、麥正並題

賞瀑圖

96x46 釐米｜己未冬（約 1979）

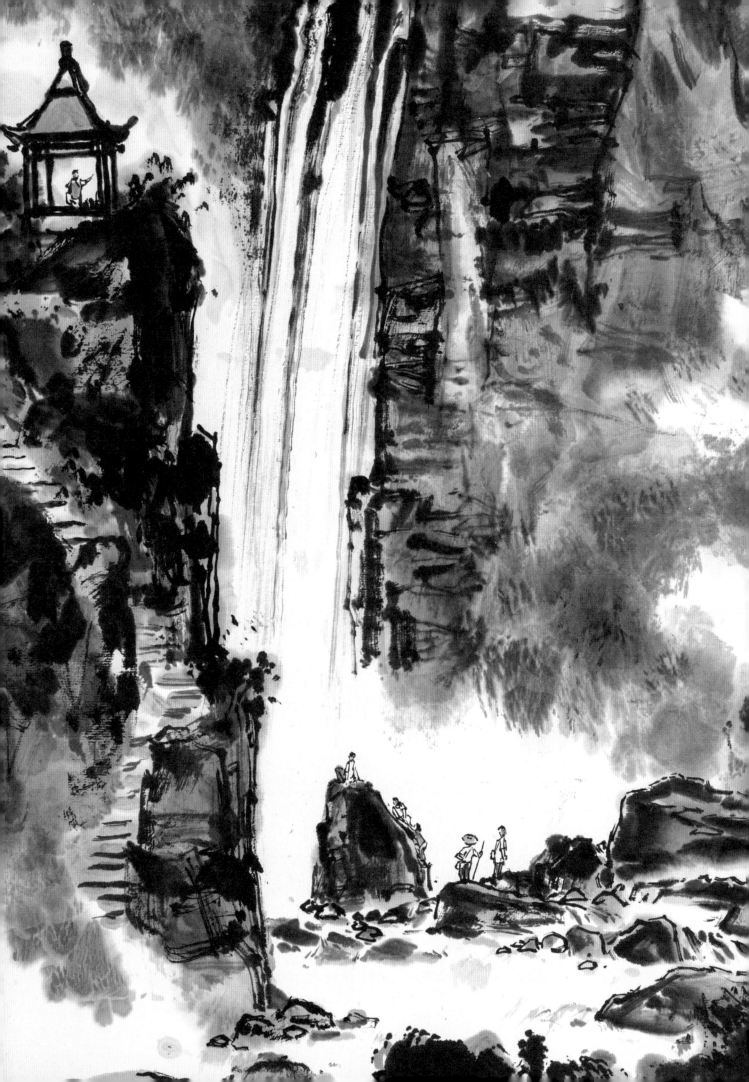

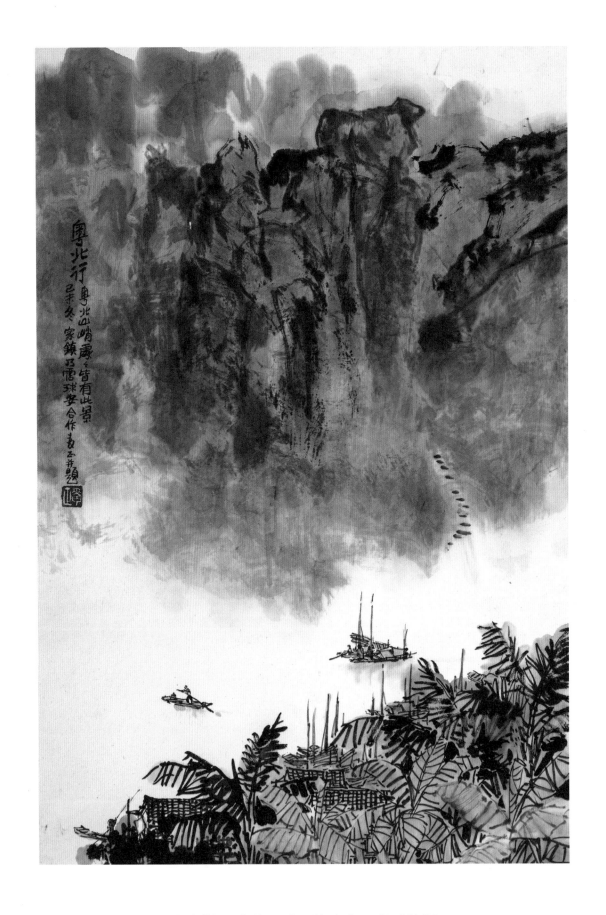

鄭家鎮、歐陽乃霑、陳球安、麥正並題

粵北行

68x46 釐米｜己未冬（約 1979）

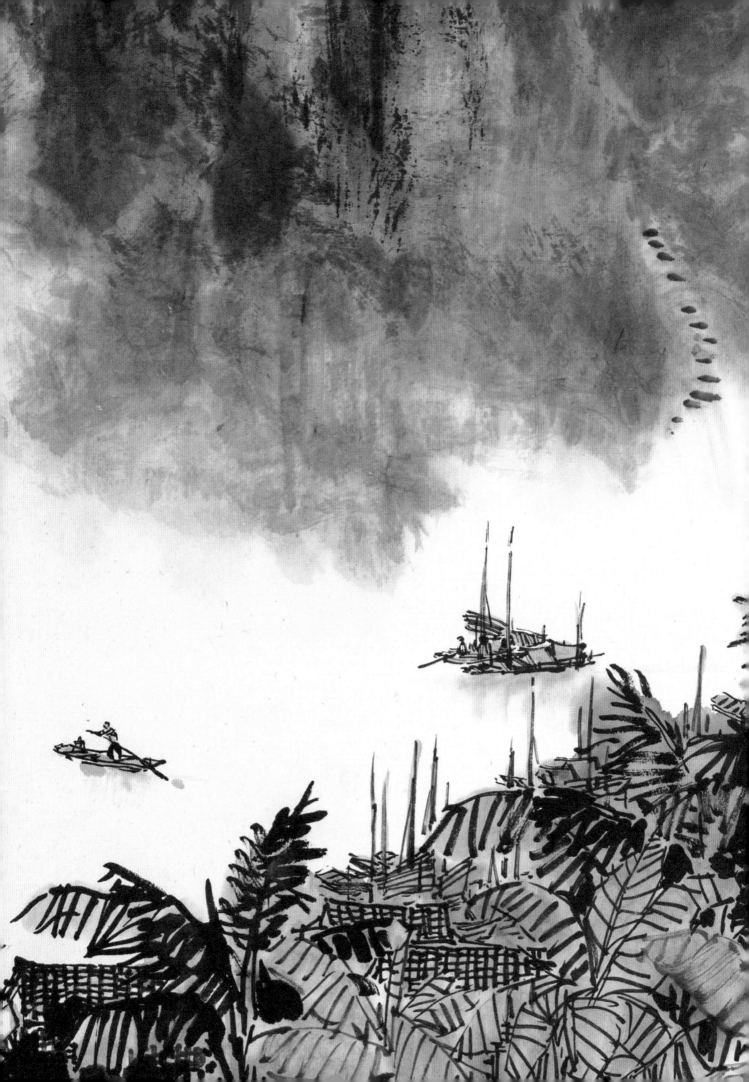

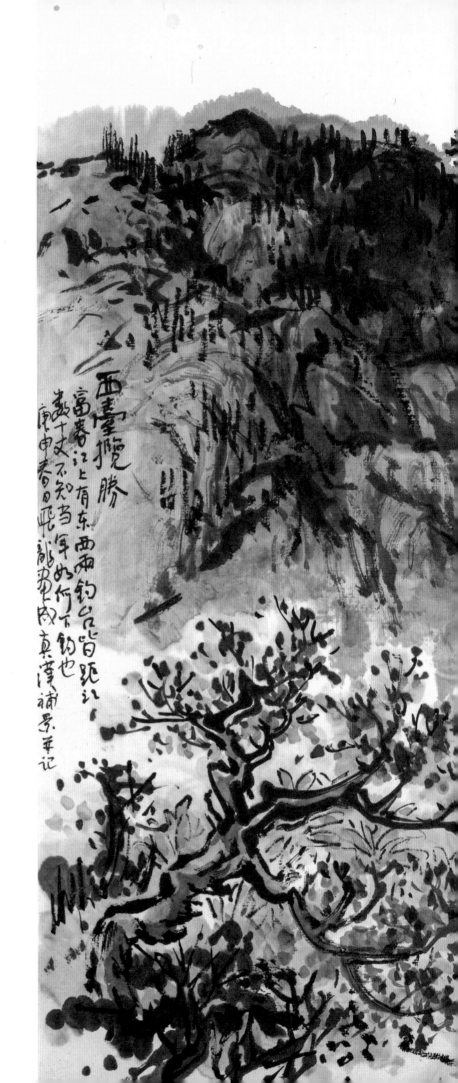

岑飛龍等、任眞漢並題

西臺攬勝

48x55 釐米 | 庚申春 (1980)

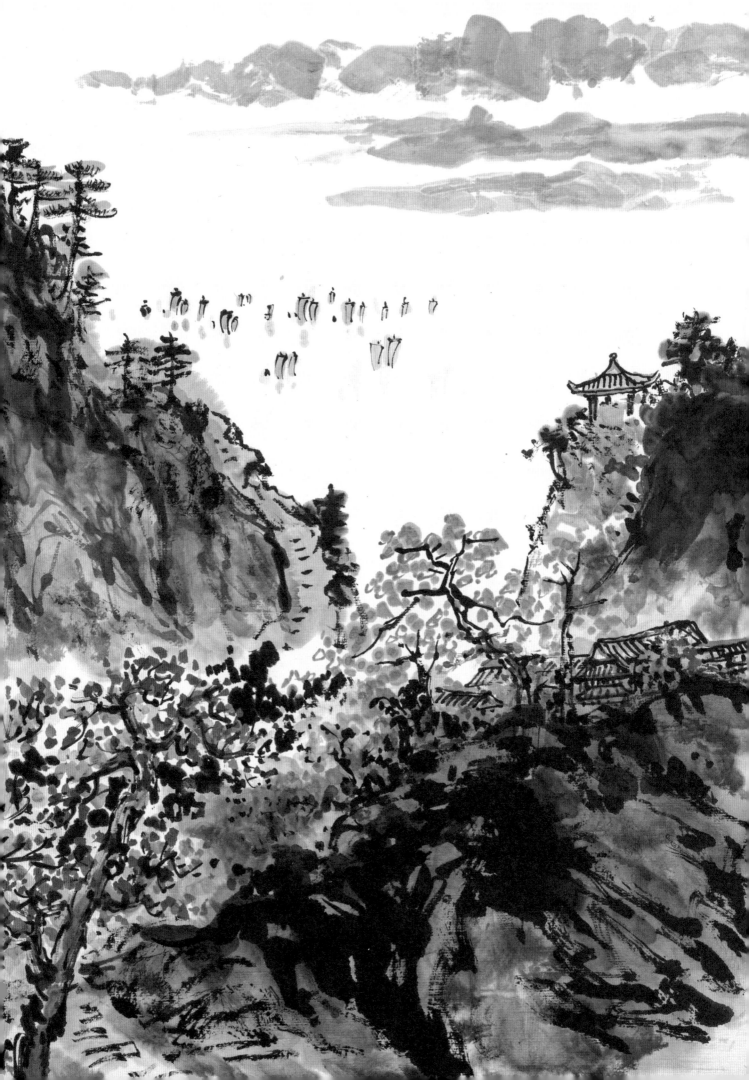

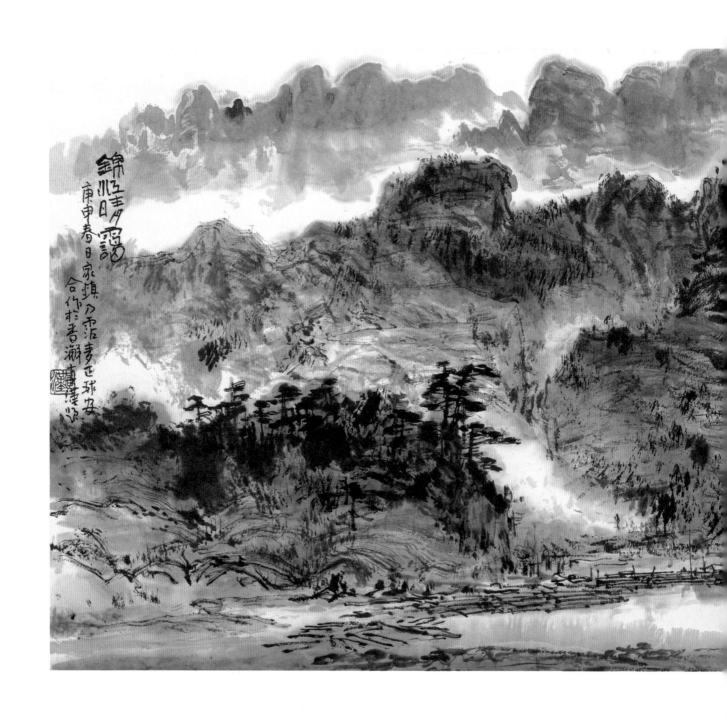

鄭家鎮、歐陽乃霑、麥正、陳球安
任眞漢題

錦江晴靄

43x97 釐米│庚申春（1980）

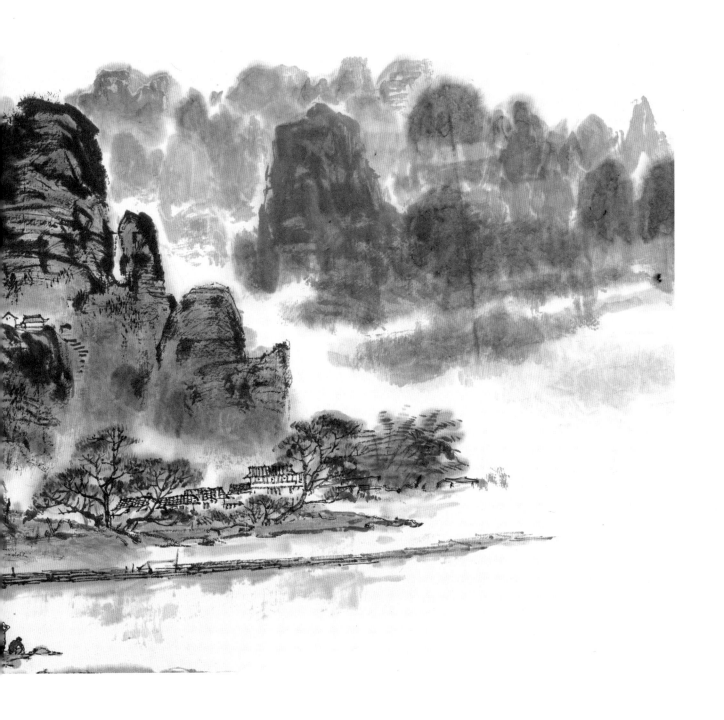

歐陽乃霑、陳球安、麥正
鄭家鎮題記

北海白塔

68x68 釐米｜庚申初夏（1980）

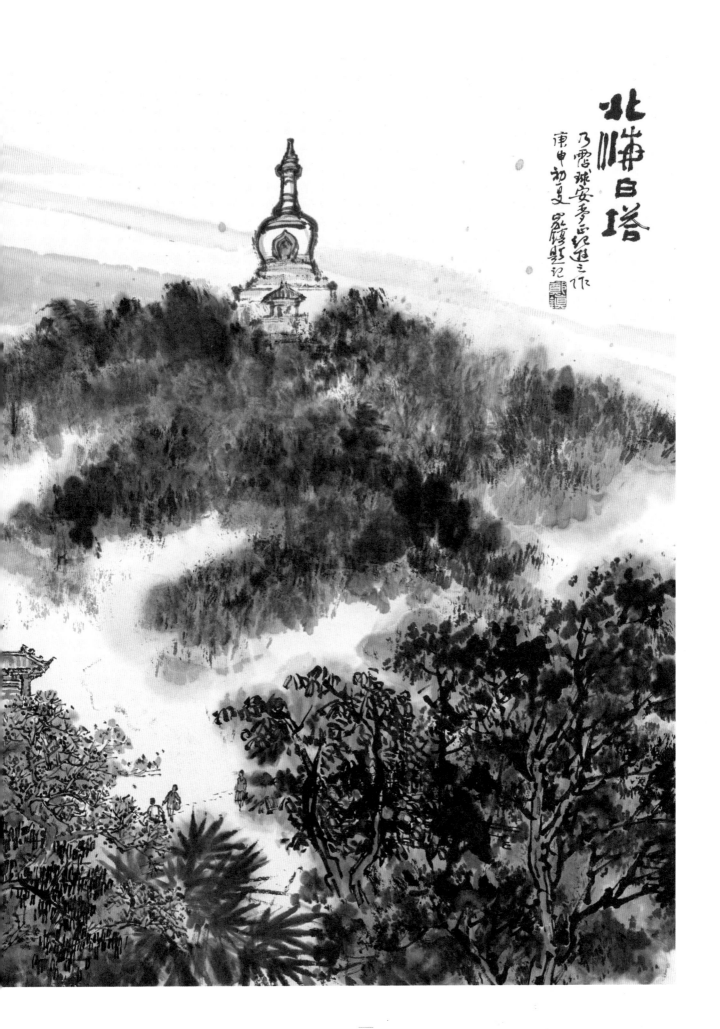

北峰白塔

乃霞球安参山纪遊之作
庚申初夏 家樓显记

133

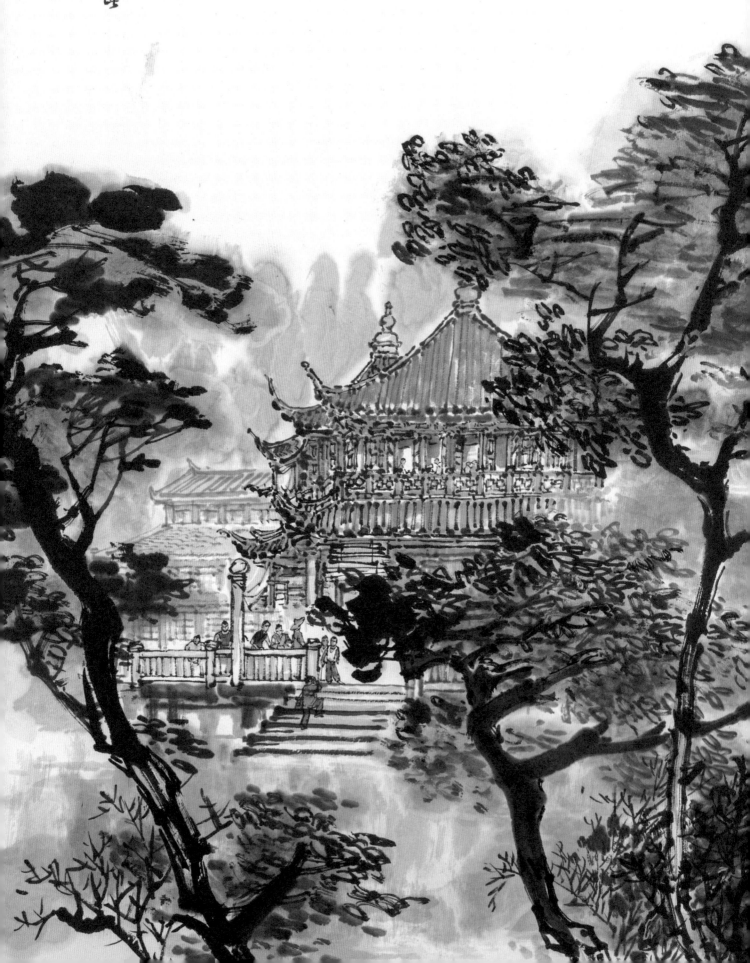

麥正、陳球安、歐陽乃霑
鄭家鎮題記

豫園

68x68 釐米｜庚申端午（1980）

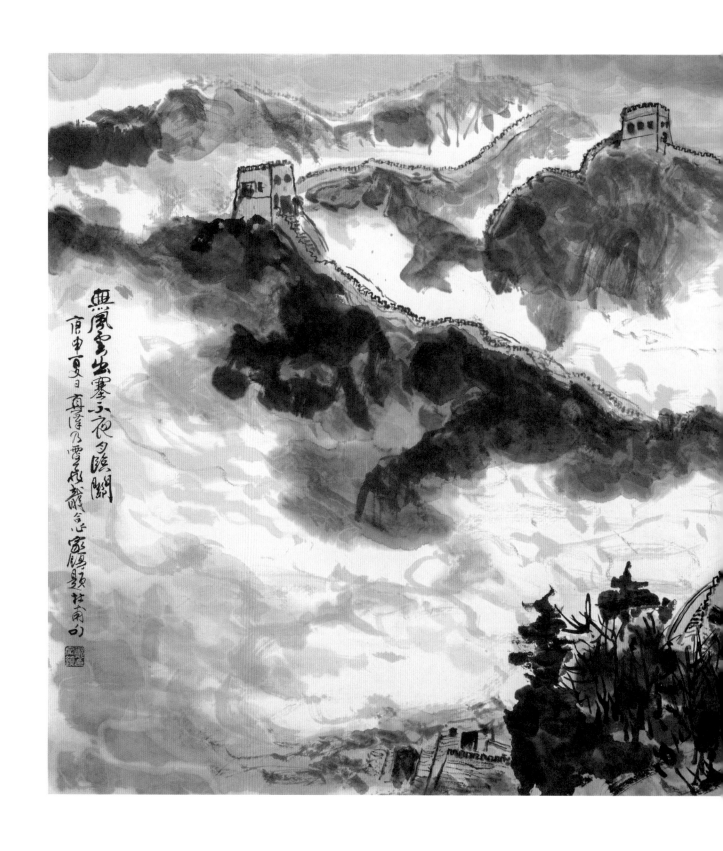

任眞漢、歐陽乃霑、岑飛龍
鄭家鎮題

無風雲出塞　不夜月臨關

70x138 釐米｜庚申夏（1980）

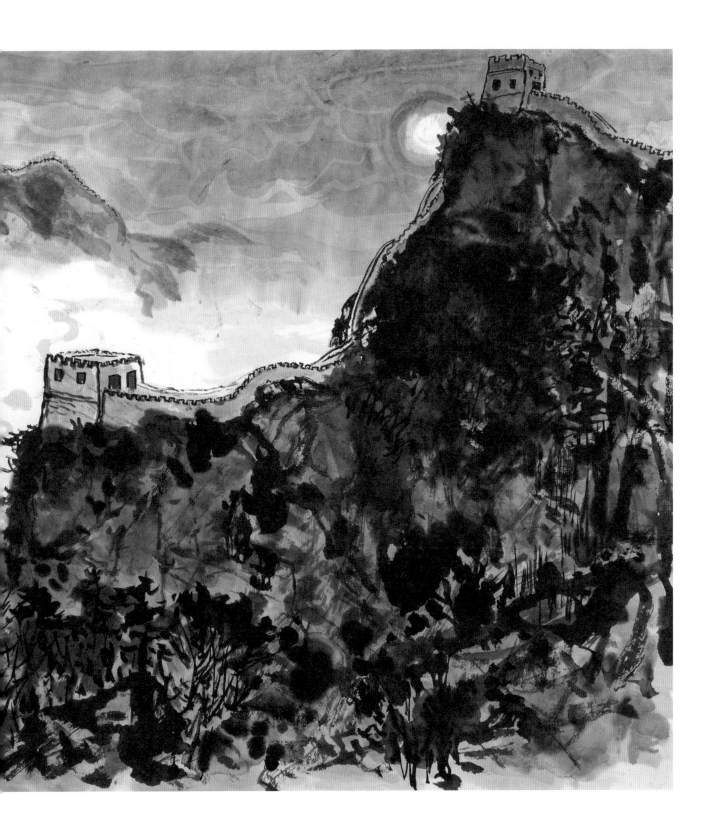

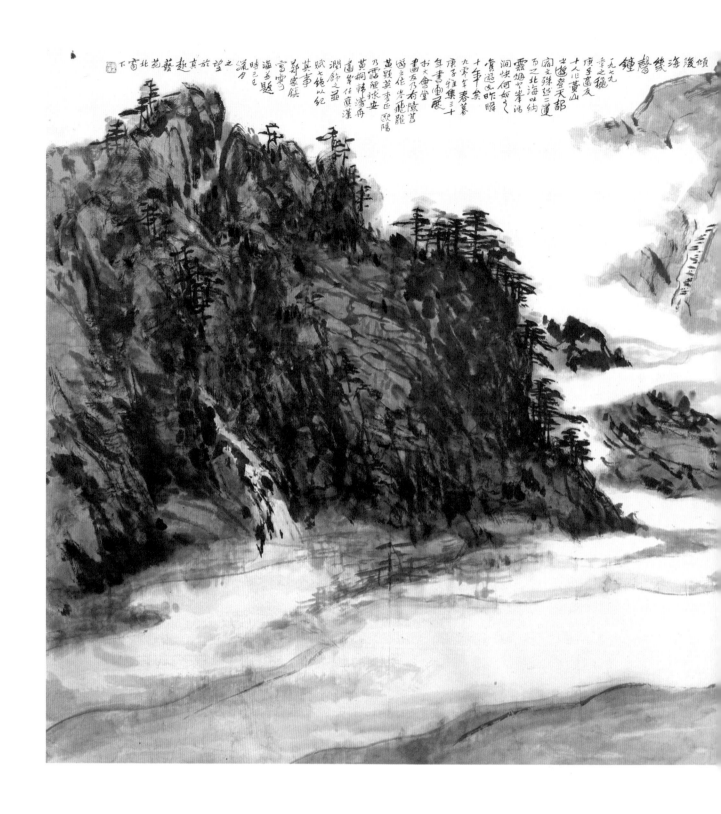

岑飛龍、黃顯英、麥正、歐陽乃霑、陳球安、黃桐、韓濟舟、任眞漢、鄭家鎮並題

撥開雲現光明頂——憶舊遊

122x245 釐米｜己巳腊月（1990）

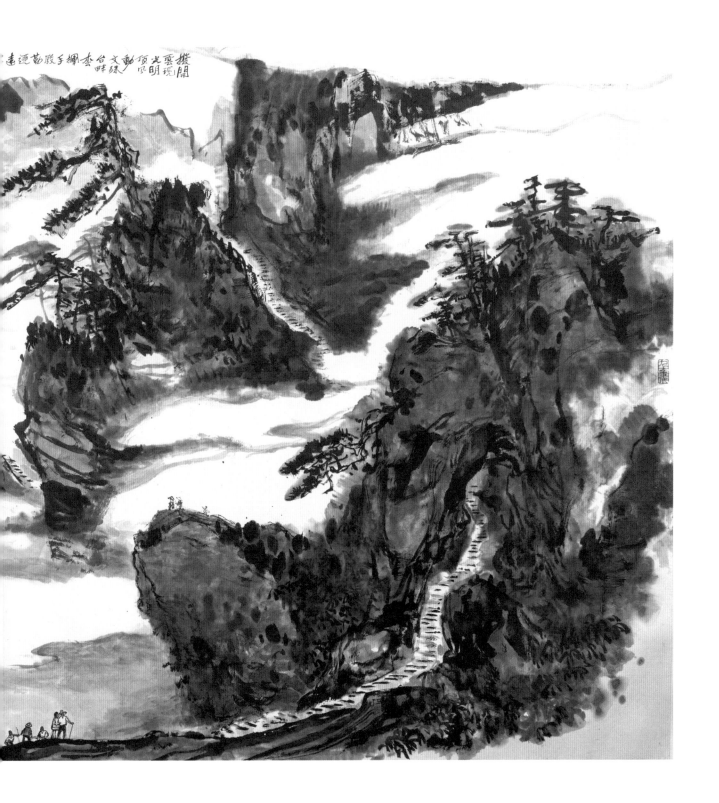

撥開雲霧見光明頂

文台動搖手攔殿前迴萬畔珠

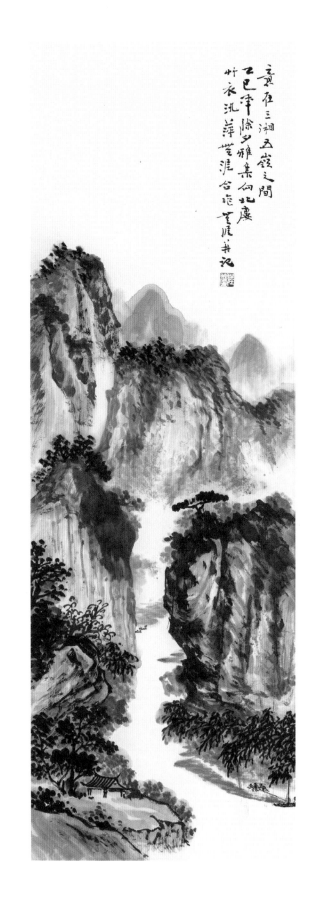

劉草衣、李汎萍、陸無涯並記

意在三湘五嶺之間

103x35 釐米｜己巳除夕（1990）

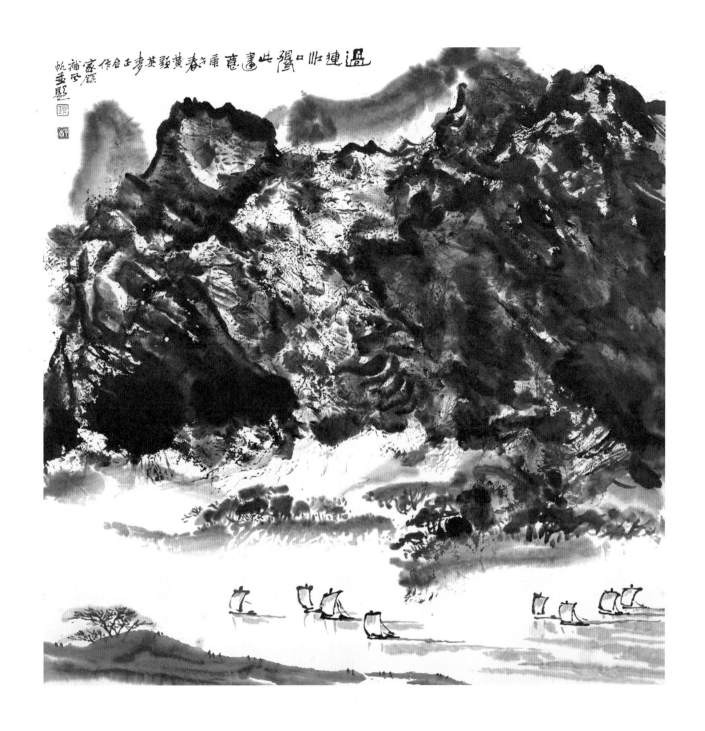

黃顯英、麥正、鄭家鎮並題

合繪風帆過江圖

69x69 釐米｜庚午春（1990）

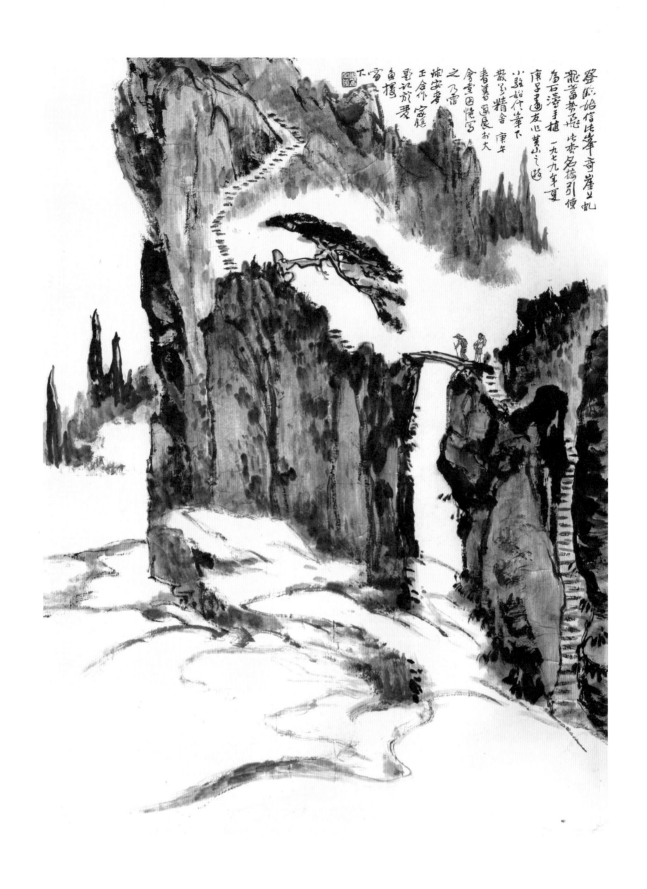

<div align="center">

歐陽乃霑、陳球安、麥正

鄭家鎮題記

黃山始信峰

97x34 釐米｜庚午夏（1990）

</div>

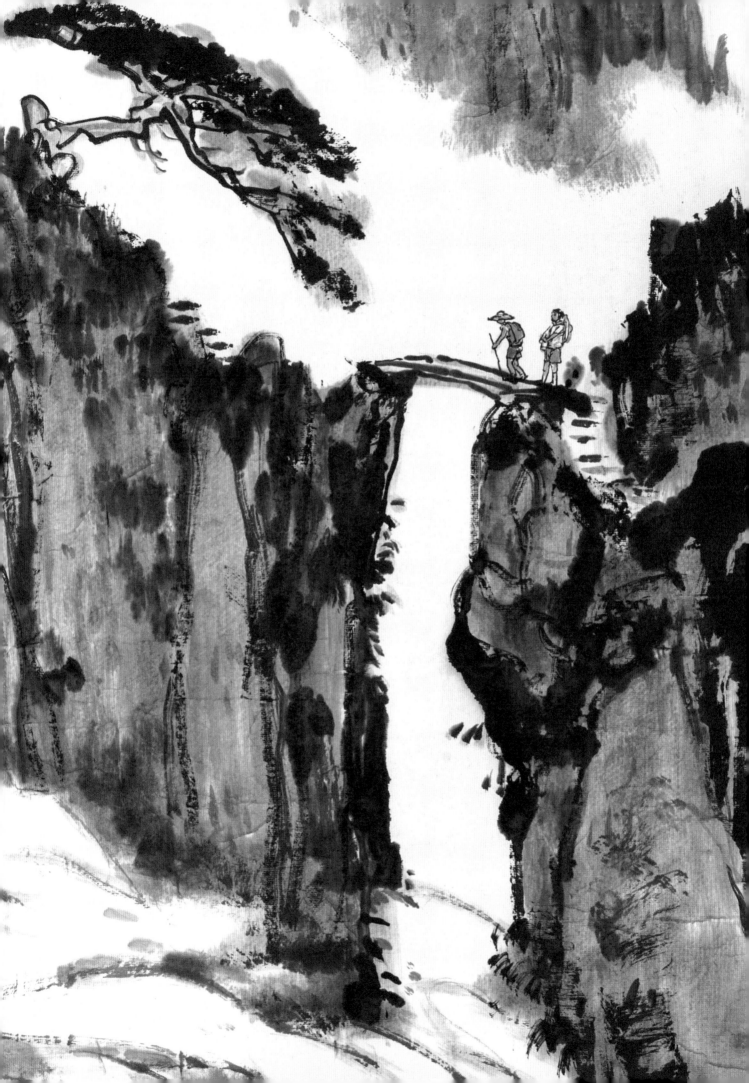

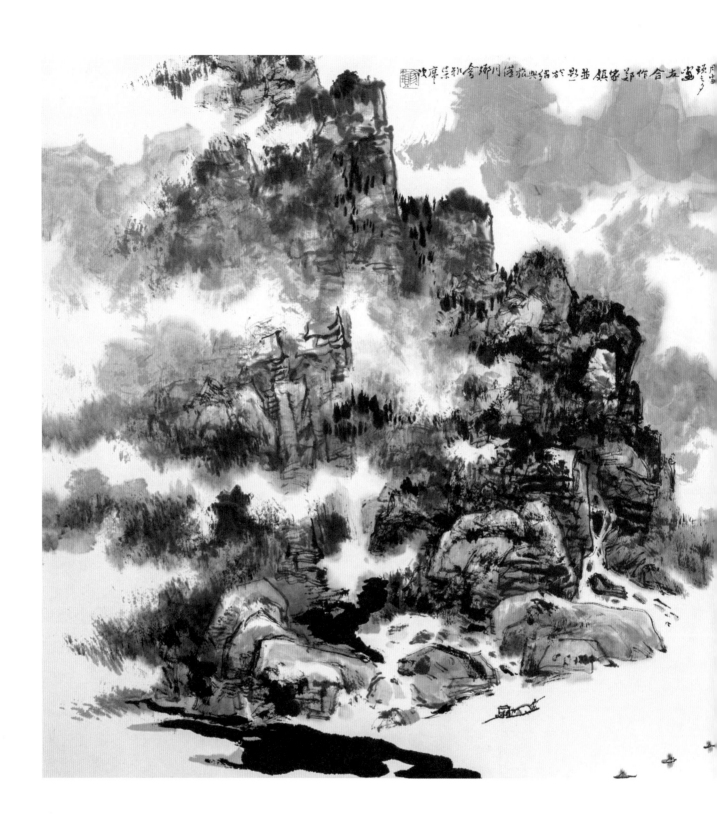

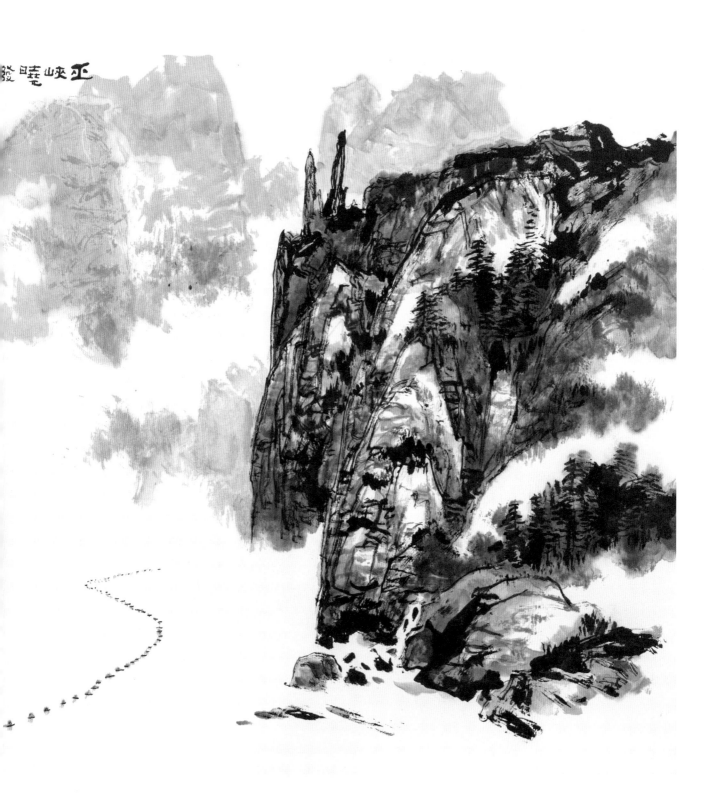

畫友合作、鄭家鎮並題

巫峽曉發圖

70x139 釐米｜丙子（1996）

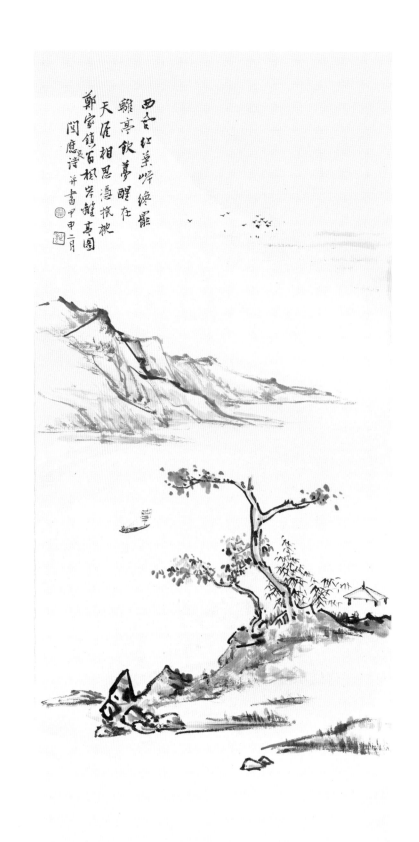

西冷紅葉嶂猶罷
離亭飲夢醒在
天涯相思憑搔枕
鄭家鎮百楓岸離亭園
關應詩　并書甲申二月

鄭家鎮、關應良並書

楓岸離亭圖

96x44 釐米 | 甲申二月（2004）

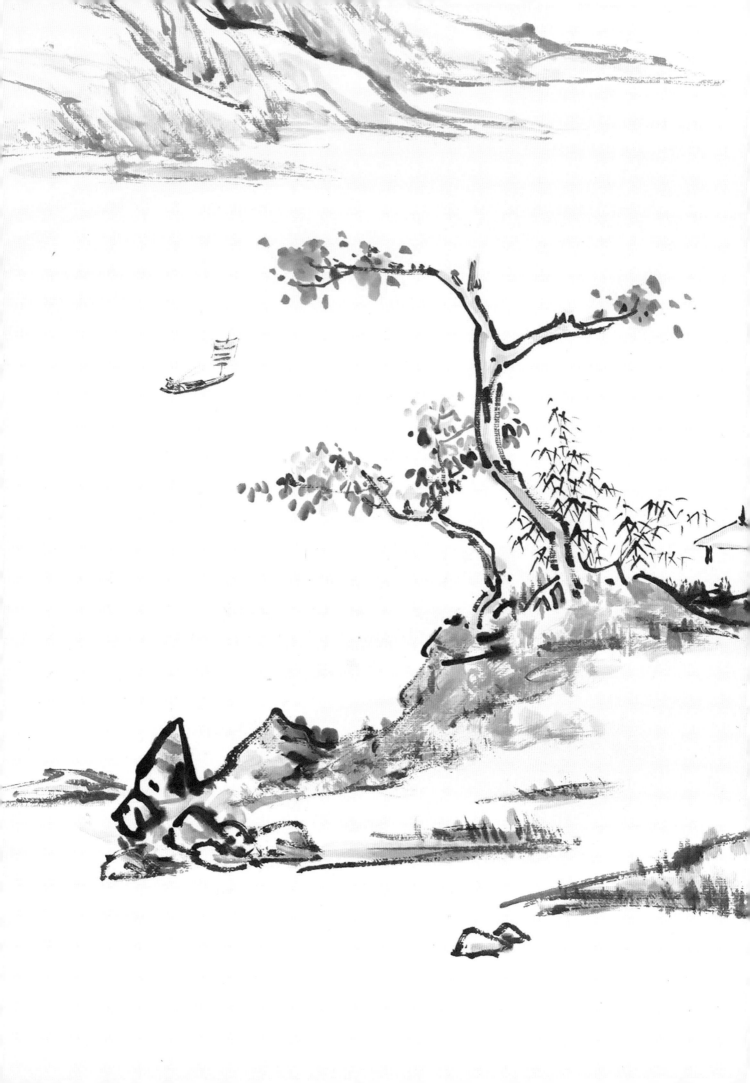

花鳥竹石瓜果

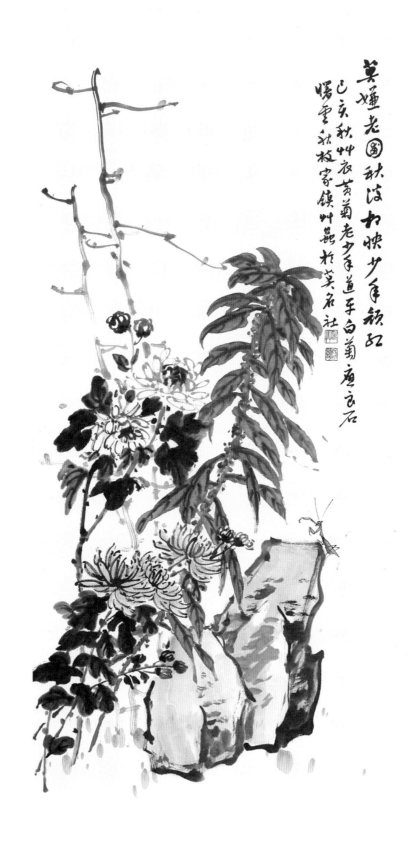

莫嫌老圃秋渡和映少年頰紅
己亥秋艸衣黃菊老少年道平白菊庵良石
暖雲秋枝家鎮艸蟲於莫名社

劉草衣、梁道平、關應良、鄭家鎮等

合繪菊花老少年

96x44 釐米 ｜ 己亥秋（1959）

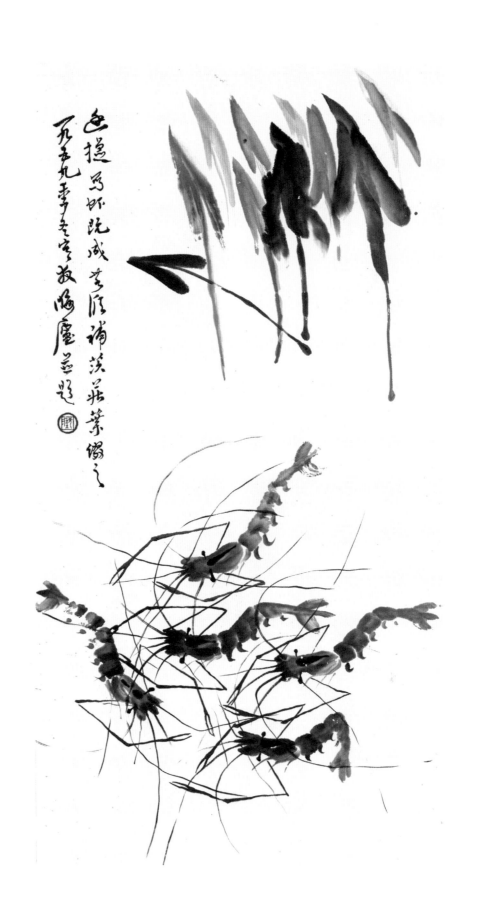

吳廷捷、陸無涯並題

廷捷寫蝦

68x37 釐米 ｜ 1959 冬

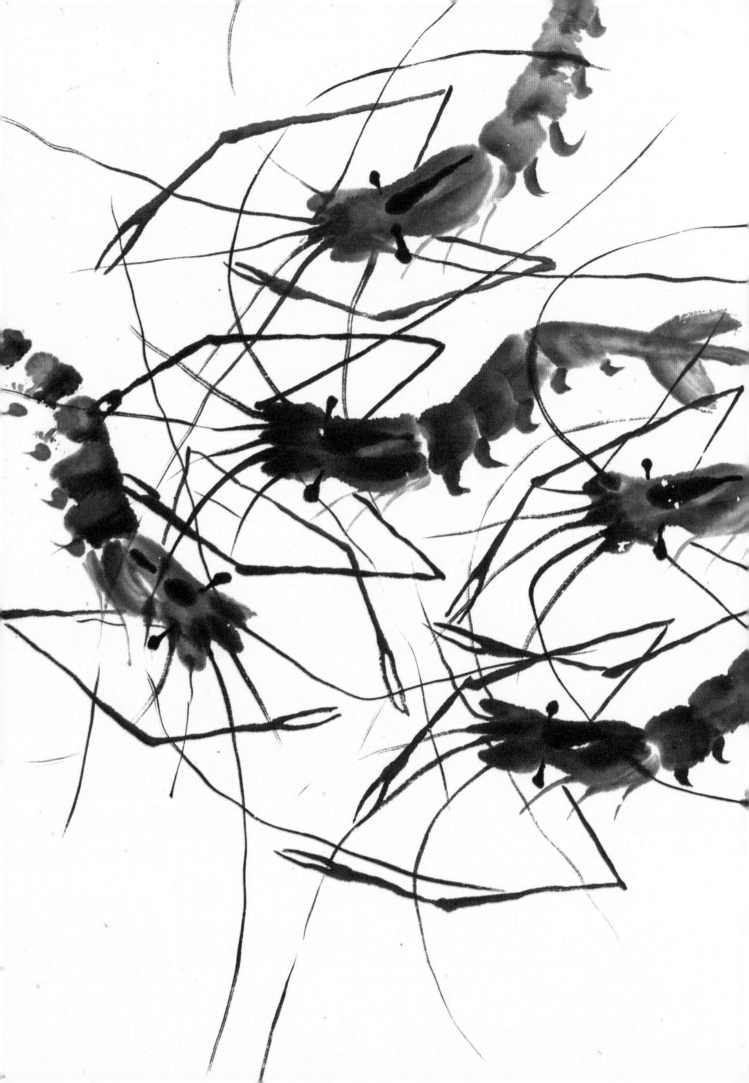

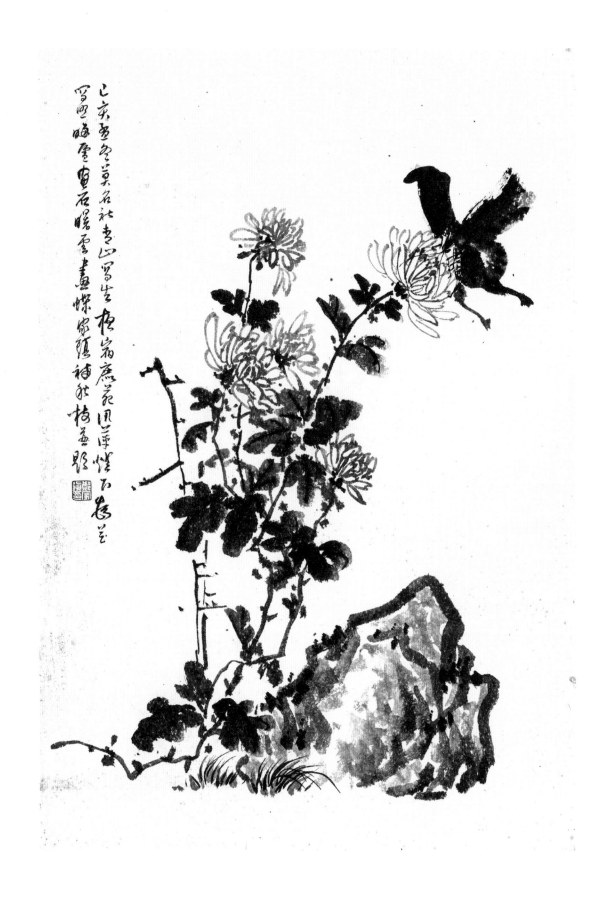

李汛萍、陸無涯、鄭家鎮等

墨香菊石

67x40 釐米｜己亥冬（約 1959）

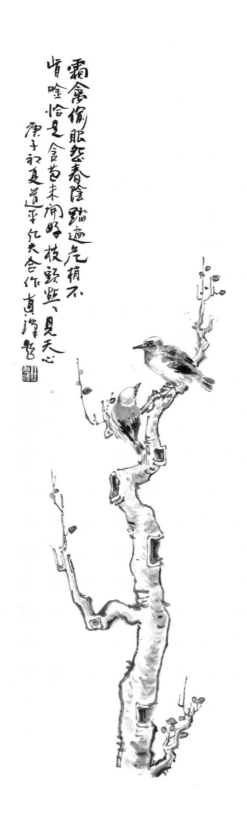

梁道平、李凡夫
任眞漢題

霜禽偷眼怨春陰

100x34 釐米｜庚子初夏（1960）

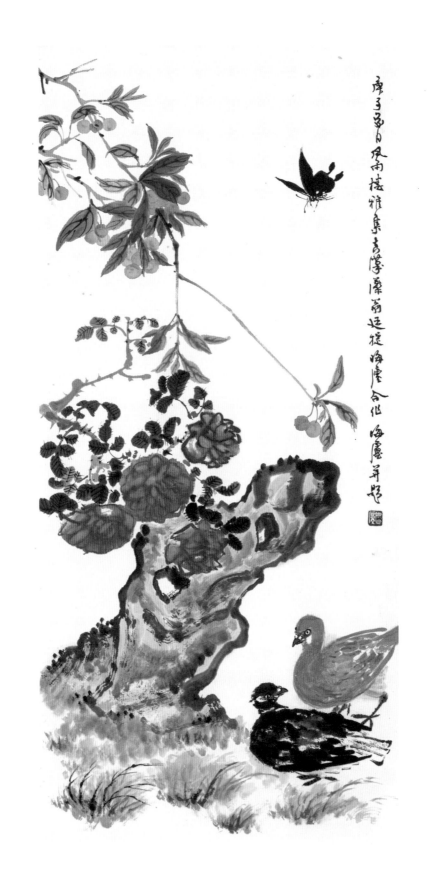

吳廷捷、陸無涯並題

夏趣圖

97x45 釐米｜庚子夏（1960）

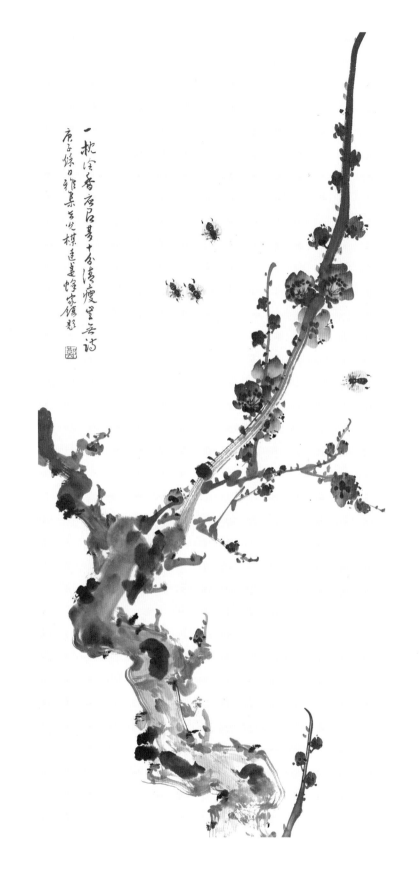

趙世光、吳廷捷等
鄭家鎮題

紅梅蜜峰圖

95x43 釐米│庚子秋（1960）

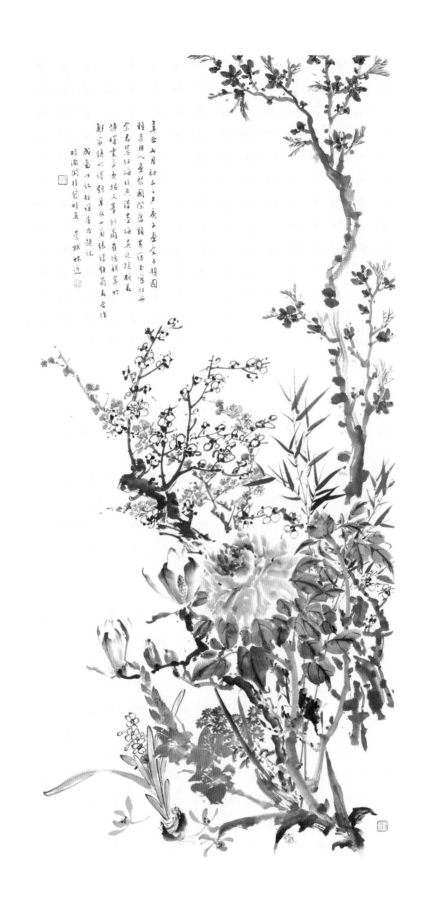

<p style="text-align:center">黃蘊玉，余君慧，任眞漢，吳廷捷，趙曙雲，招文峰，崔德祺，鄭家鎭，劉草衣，張錫鈞</p>

<p style="text-align:center">合繪群賢圖</p>

<p style="text-align:center">134x65 釐米｜辛丑七月初三（1961）</p>

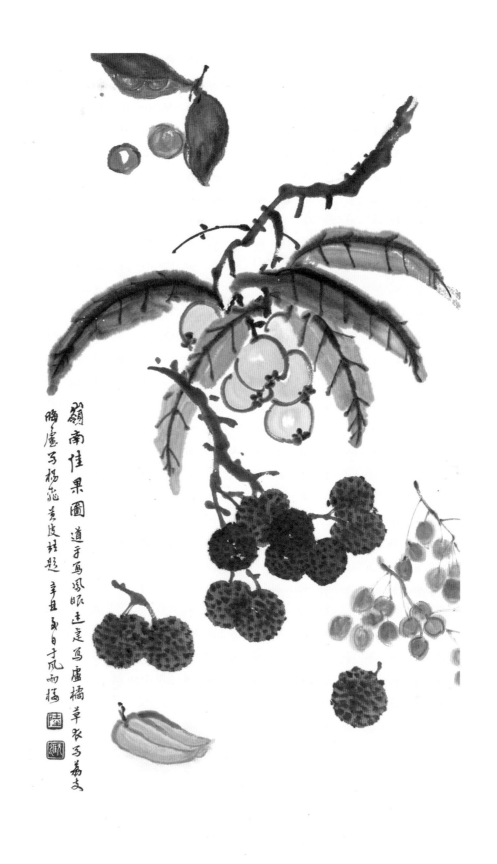

嶺南佳果圖　道平寫鳳眠連枝寫蘆橘草衣寫荔支
騰廬寫楊桃黃皮廷捷　辛丑夏日于風雨樓　陸　無涯

梁道平、吳廷捷、劉草衣、陸無涯並題

嶺南佳果圖

56x32 釐米｜辛丑夏（1961）

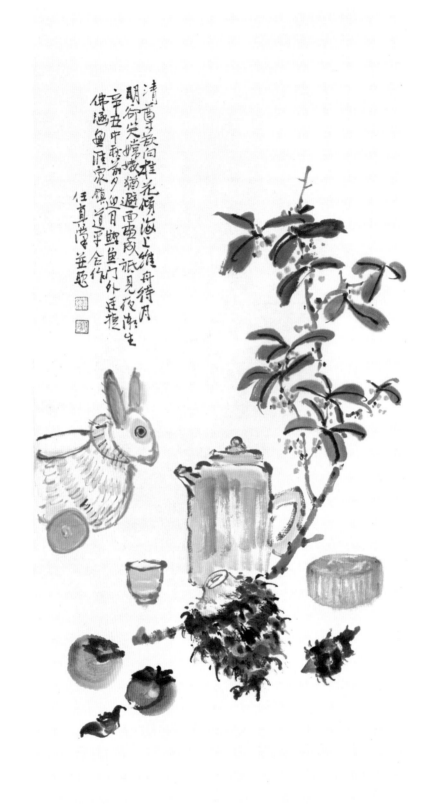

吳廷捷、潘佛涵、陸無涯、鄭家鎮、梁道平、任真漢並題

中秋佳景

93x44 釐米｜辛丑中秋前夕（1961）

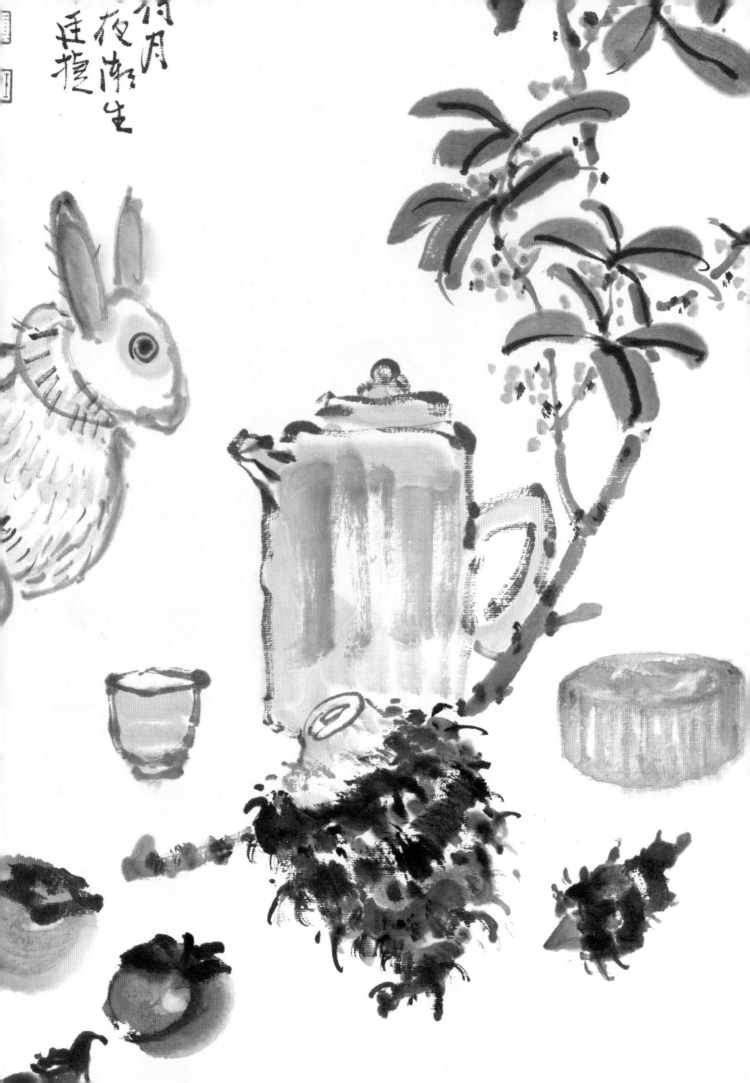

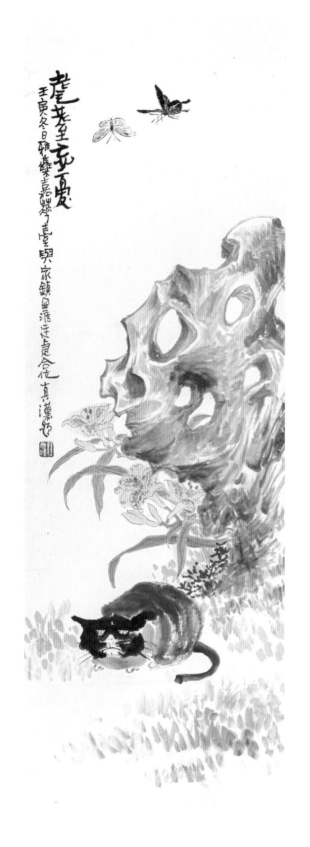

鄭家鎮、陸無涯、吳廷捷
任眞漢題

耄耋忘憂

105x35 釐米｜壬寅冬（約 1962）

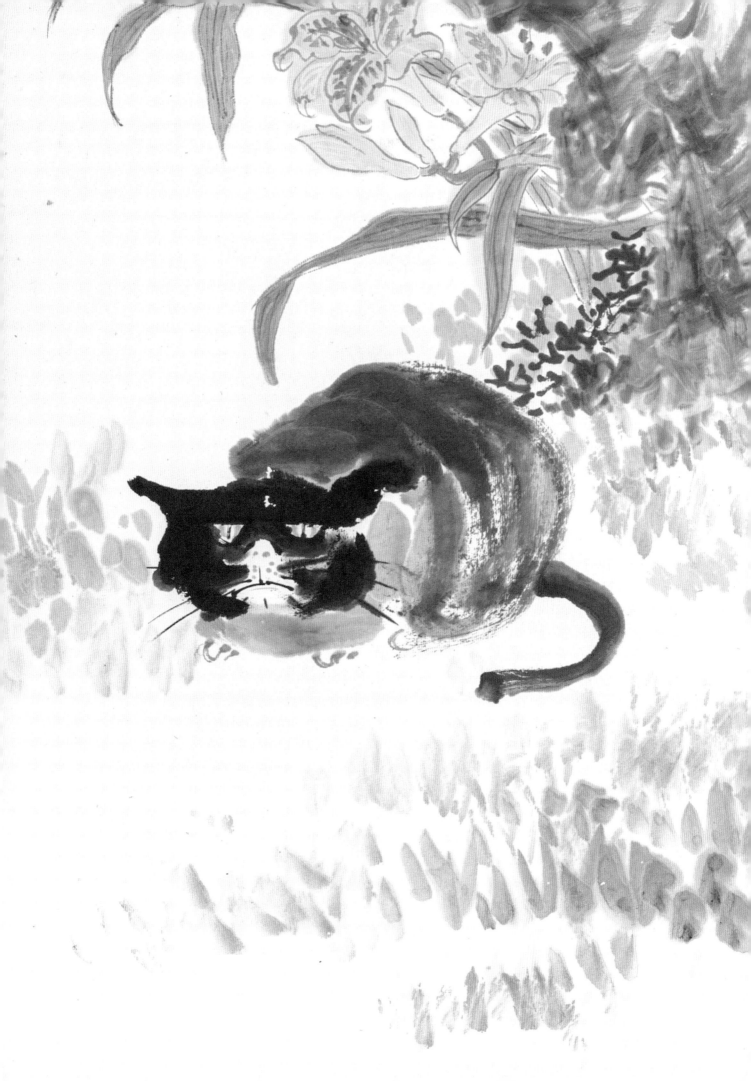

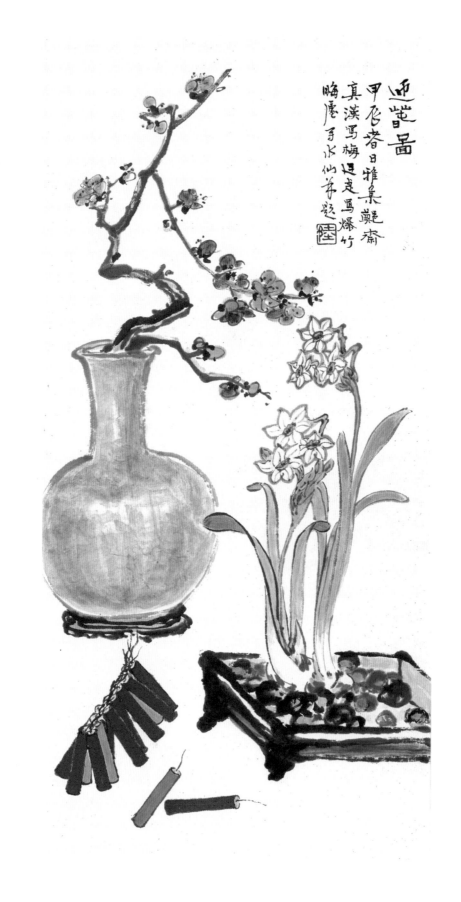

迎春圖

甲辰者日雅集艷齋
真漢寫梅廷建寫爆竹
嗨厓寫水仙并題
陸

任眞漢、吳廷捷、陸無涯並題

迎春圖

70x35 釐米｜甲辰春（1964）

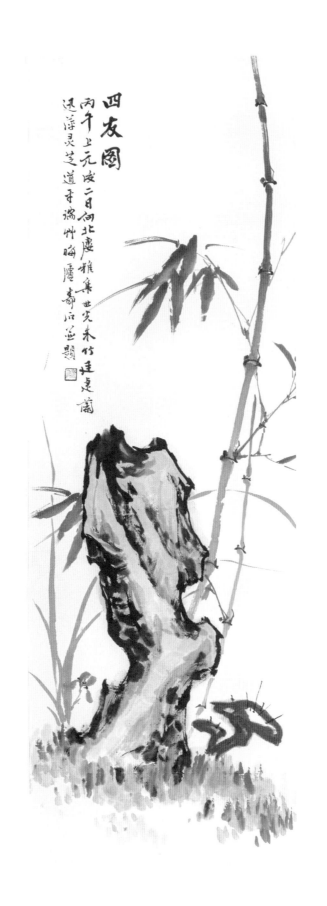

趙世光、吳廷捷、李汛萍、梁道平、陸無涯並題

四友圖

105x35 釐米｜丙午上元後二日（1966）

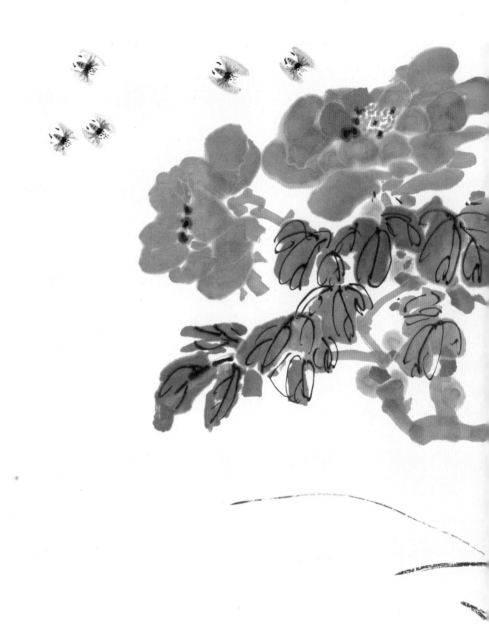

洛陽富貴勝從前更喜繁華遍大千願與

東風齊看力未應探蜜讓蜂先

一九七一年春日向此撰辭雜集汛萍寫石佛涵紅牡丹

廷捷密蜂余補題紫姚芳草悠

李汛萍、潘佛涵、吳廷捷、任眞漢並題

洛陽富貴勝從前

40x100 釐米 ｜ 1971 春

164

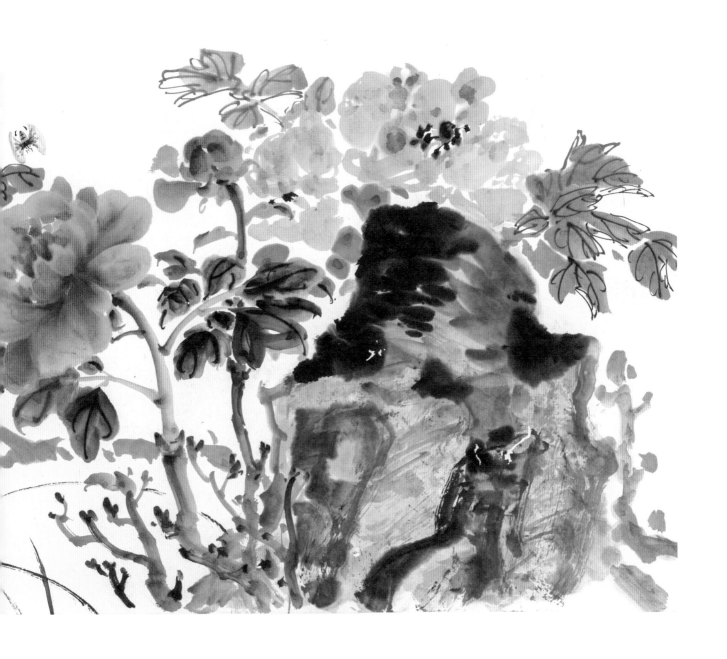

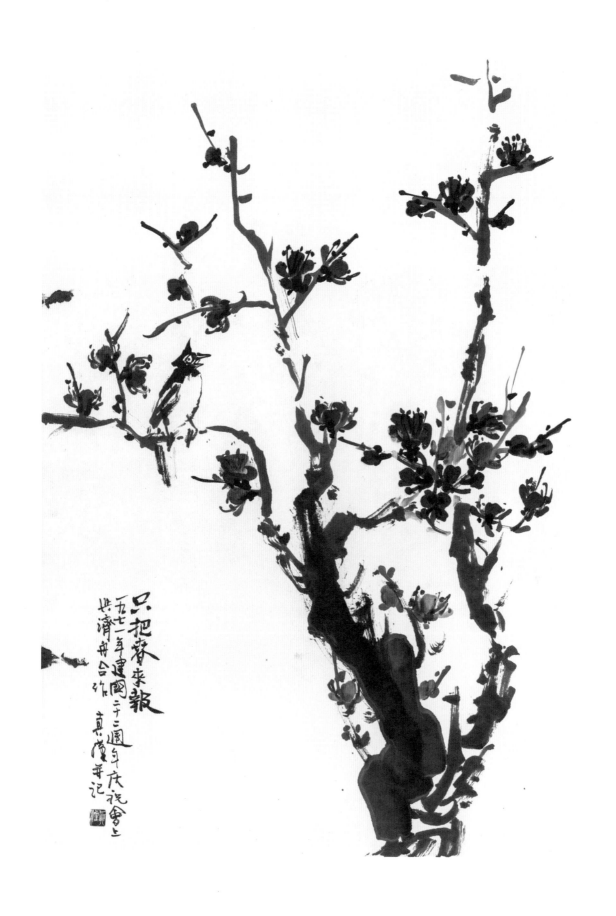

韓濟舟、任眞漢並記

只把春來報

70x48 釐米 ｜ 1971

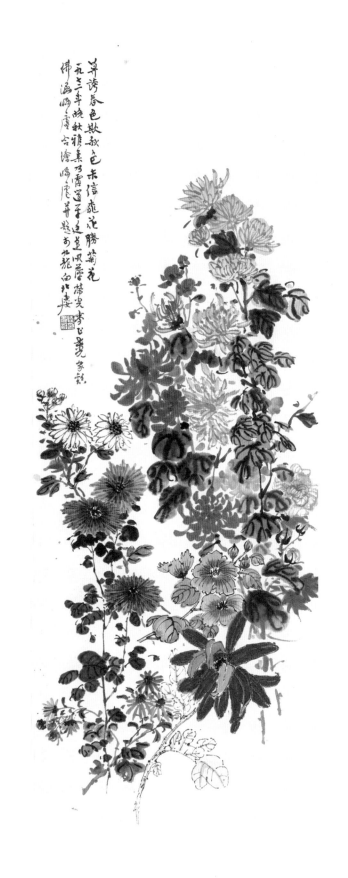

歐陽乃霑、梁道平、吳廷捷、李汛萍、曾榮光、麥正、趙世光、
鄭家鎮、潘佛涵、陸無涯並題

莫誇春色欺秋色

113x42 釐米 │ 1972 晚秋

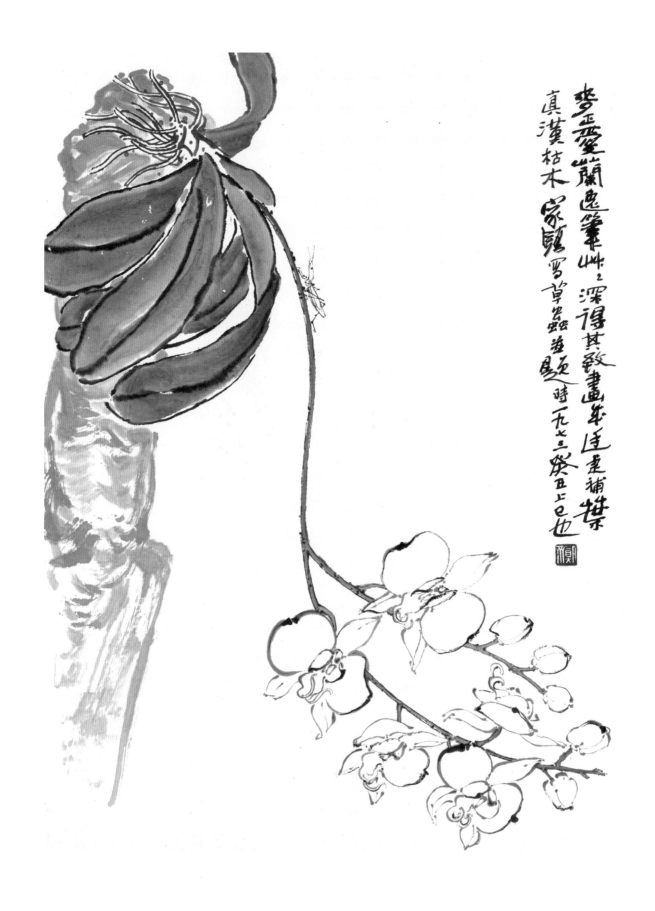

麥正、吳廷捷、任眞漢、鄭家鎭並題

麥正愛蘭

67x50 釐米｜癸丑上巳（1973）

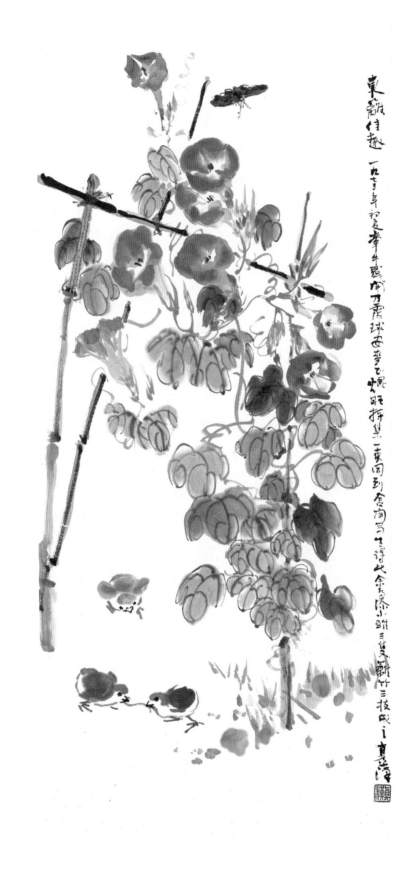

歐陽乃霑、陳球安、麥正、陳焜旺、任眞漢並題

東籬佳趣

98x42 釐米 │ 1973 初夏

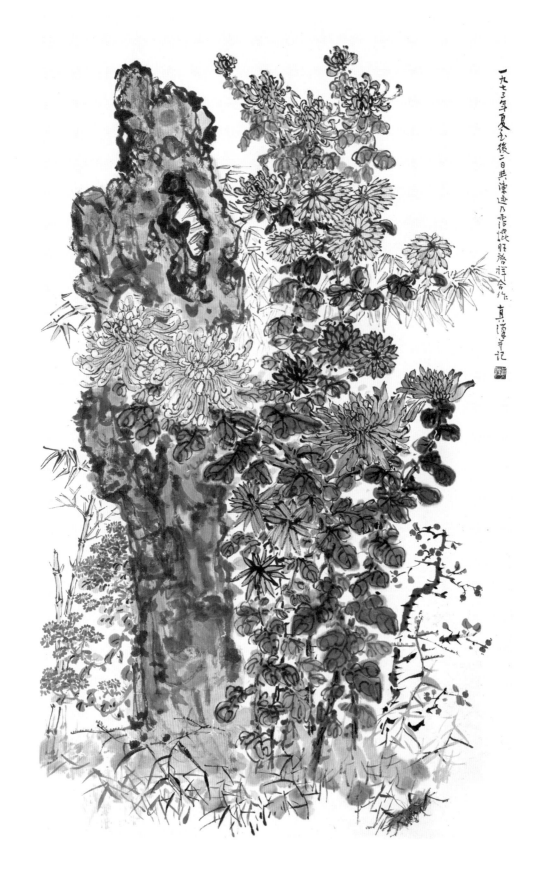

一九七三年夏至後二日與陳迹乃霑焜旺啟祥合作 真漢并記

陳迹、歐陽乃霑、陳焜旺、任眞漢等並記

花團錦簇

97x56 釐米 │ 1973 夏至後二日

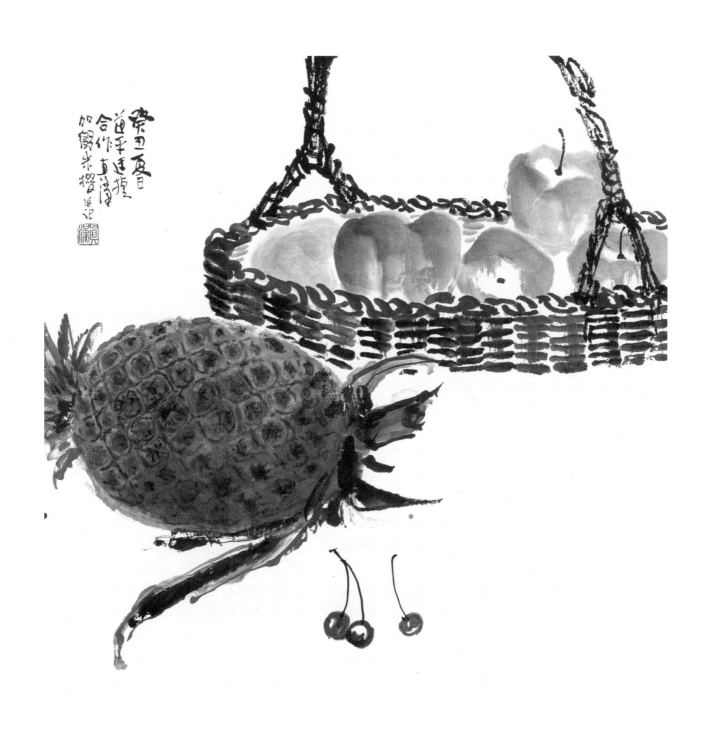

梁道平、吳廷捷、任眞漢並記

夏日佳果圖

42X42 釐米｜癸丑夏（1973）

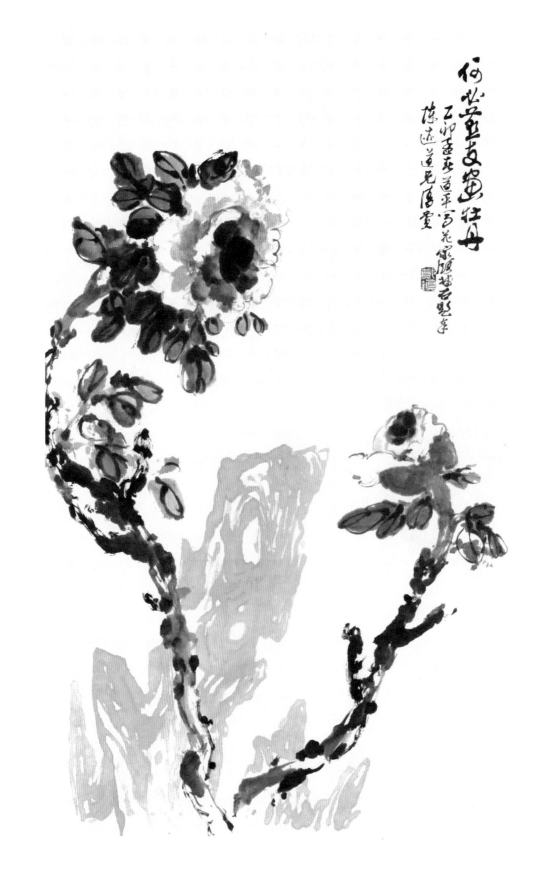

梁道平、鄭家鎮、陳迹

墨牡丹

70x40 釐米｜乙卯孟春（1975）

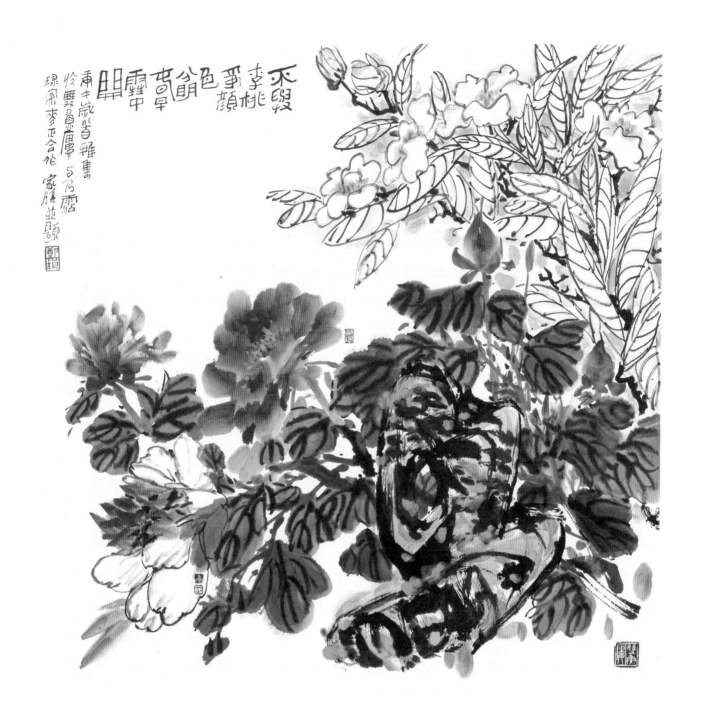

<div align="center">

歐陽乃霑、陳球安、麥正、鄭家鎮並題

春花圖

66x66 釐米｜庚午歲首（1990）

</div>

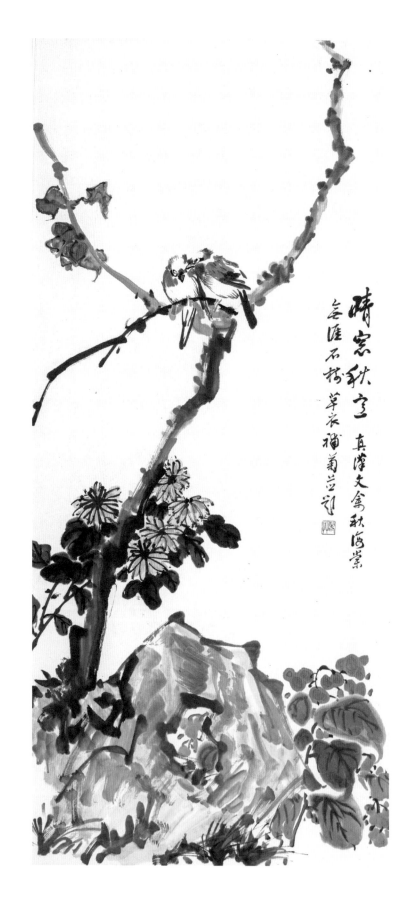

晴意秋寫

任眞漢、陸無涯、劉草衣並題
晴意秋寫
96x44 釐米｜不詳

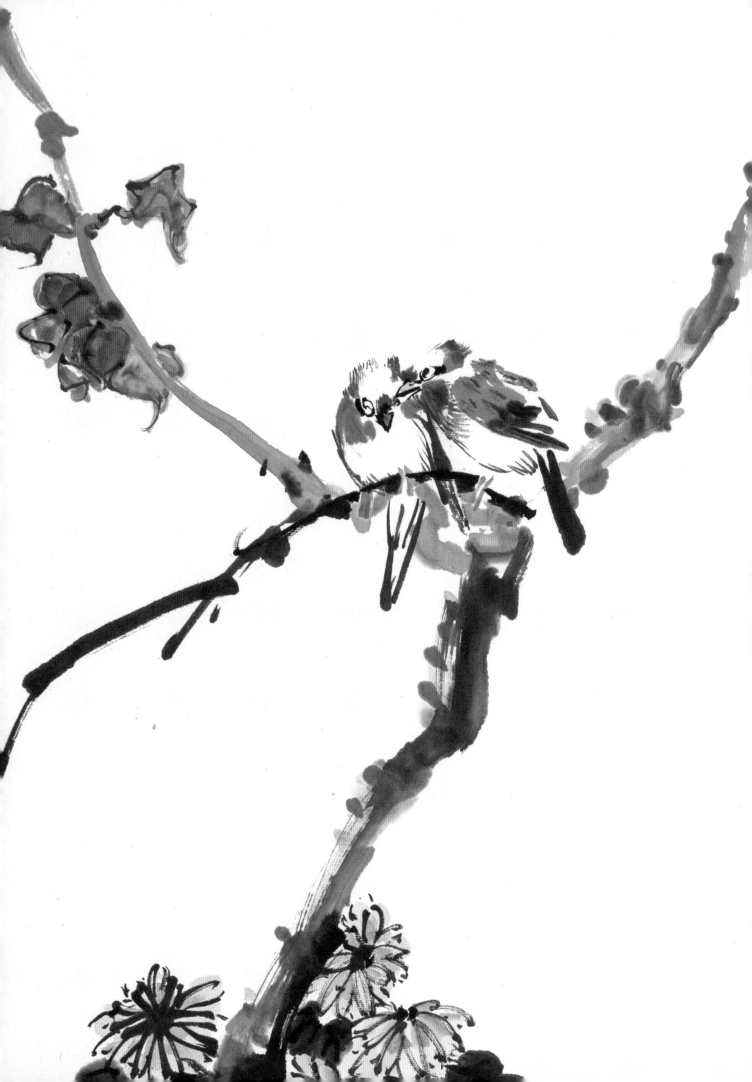

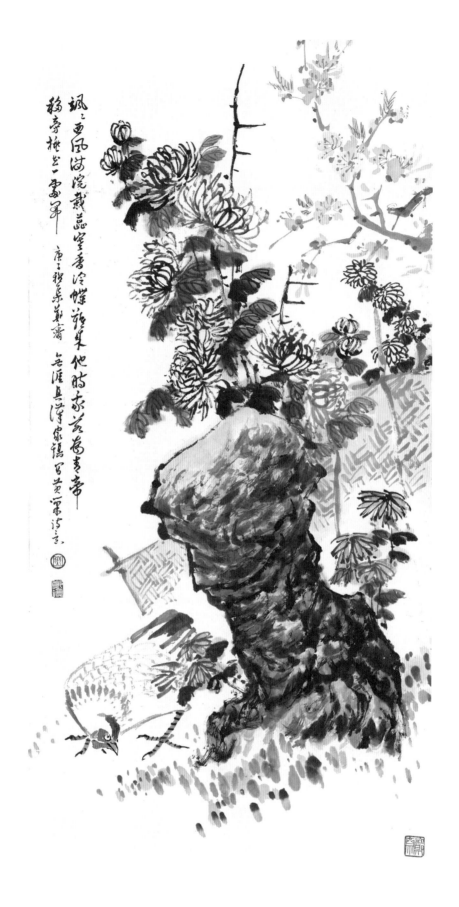

陸無涯、任眞漢、鄭家鎭

合繪秋意圖

96x48 釐米 ｜ 不詳

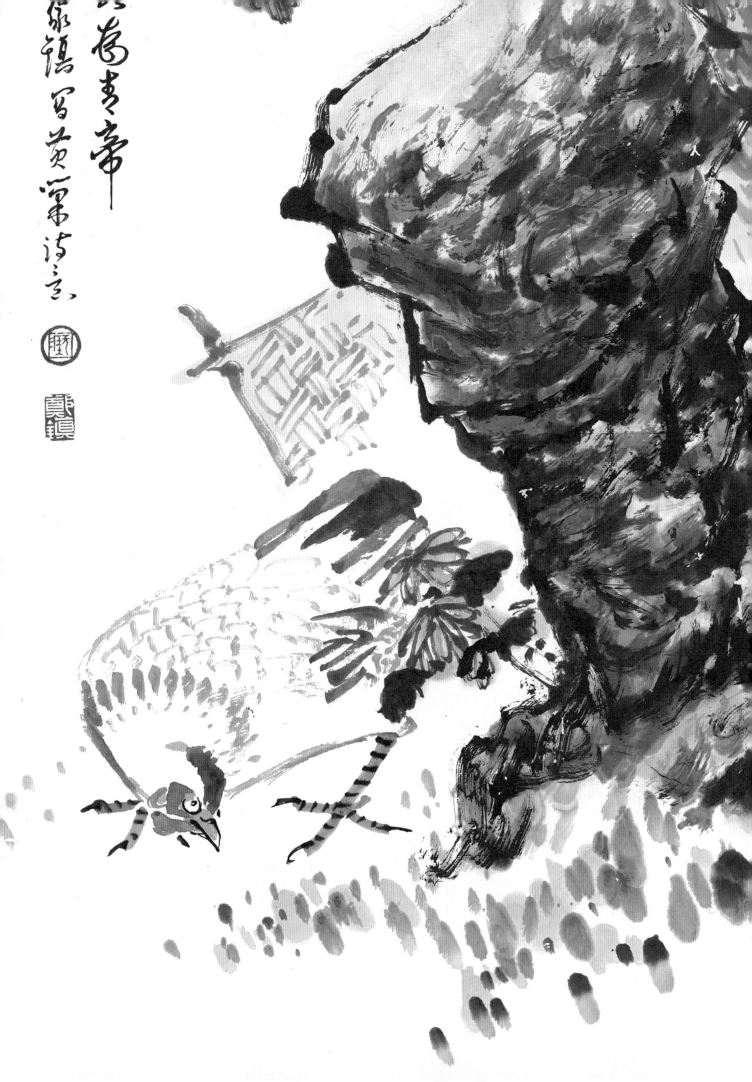

附錄：庚子畫會部分成員簡介

（按姓氏筆畫排序）

任眞漢

任眞漢幼時隨父親移居台北，跟隨名畫家蔡雪溪的「雪溪畫館」習畫。1927 年赴日本京都接受美術教育，其後隨父母回國，在廣州教授油畫。抗戰爆發後遷居香港，漸轉向中國水墨畫創作。1960 年於香港聖約翰座堂舉辦十人國畫聯展。1960 年與畫友成立庚子畫會並任庚子畫會會長，推動藝術研究及交流。任眞漢擅山水、人物，間作花卉。對古書畫鑑定深有研究，中西畫皆能，相互融會，作品極具個人特色，與金庸、饒宗頤、鄭家鎮等知名藝文人士組成香港藝文社，影響了港、台藝文發展。

吳廷捷

吳廷捷一生從事教育工作，1947 年開始研習繪畫，主要以郊區農莊、港灣漁村、都市情景等事物為素描、速寫題材，後專攻花鳥畫，作品筆墨淋漓。吳廷捷為庚子畫會創會會員，他與一眾畫家及愛好水墨藝術的教師切磋砥礪，廣結筆墨之緣。吳廷捷曾舉行多個個人畫展，深獲畫壇人士推許。出版作品有《筆端集》、《十年集》。

岑飛龍

岑飛龍屬嶺南畫派，擅長山水、花鳥，以及書法，曾為香港中國美術會會員，庚子畫會會員，香江藝文社社員，經常參加畫會的雅集、研討會、旅行寫生、書畫聯展等活動。他的作品曾在中國內地、美國、加拿大、英國等多次展出，書畫學生亦遍佈香港及海外。其作品《香港紅棉樹》曾被前港督府收藏，另有數幅作品由香港藝術館收藏。

李汛萍

　　李汛萍，號李安，自幼愛好繪畫。1979 年開辦「汛萍國畫苑」；1983 年創立香港美術研究會，亦是庚子畫會創立人之一。李汛萍擅山水，歷遊名山大川，在傳統基礎上致力創新，兼取西畫技法，代表作有《黃河萬里圖》，《萬里長城圖》等。其作品入選 1984 年「第六屆全國美術作品展覽」。在 1997 年慶祝香港回歸時曾出版《「慶九七，賀回歸」李汛萍精選畫集》，由著名畫家關山月題寫書名，著名書畫家楊善深為其題辭，中國美術家常務理事官布為其作序。香港著名書畫家趙世光曾在《鐵骨丹心李汛萍》一書中如此評價李汛萍：藝海奇人，書壇鐵漢。

陳迹

　　陳迹為一名畫家，也是一名攝影家，多以「阿迹」為筆名，早年隨老畫家徐詠青習畫於香港詠青畫院，後隨木刻家余所亞、作家聶紺弩及劉火子等，參與木刻及封面設計等工作，亦曾任《大公報》、《長城畫報》、《新晚報》記者及編輯，寫雜文、畫插圖、街頭寫生及攝影。陳迹先後在港澳各地舉行個人畫展，1958 年應中國攝影家協會邀請在北京舉行個人影展及水彩畫展，作品獲美術館收藏。陳迹喜歡以畫筆及鏡頭記下香港尋常街頭巷陌的刹那光景，反映最真實有趣的生活記憶，曾出版《香港記錄（1950's-1980's）——陳迹攝影集》，記錄香港的歷史發展。

陳球安

陳球安，現為專業創作畫家。四十多年來不斷在藝術上鑽研和探索。早年集中速寫、素描、水彩之寫實功夫。七十年代初精研傳統中國水墨畫，及後更糅合中西兩者之長，創立了自己的繪畫風格。自 1992 年，其作品多次在香港、國外和海外展覽及聯展。作品為本港和各地收藏家及機構收藏，包括香港藝術館、香港文化博物館、北京中國美術館等。

陸無涯

陸無涯，號晦廬。讀小學時已露藝術才華，後隨父到新加坡在萊佛氏書院肄業。1929 年回國，在上海藝專學習西洋美術，其後專修國畫。抗日戰爭開始後，投身抗日宣傳活動，曾舉行多場戰地寫生畫展。1946 年來港後從事寫作及授徒，並任《鄉土》半月刊、《娛樂畫報》等編輯。1960 至 1976 年專注旅行寫生，足跡遍及大半個中國和歐洲。陸無涯的書畫作品曾在庚子畫會展覽及多個書畫展展出，個人出版有《中國山水紀遊畫集》、《中國山川紀勝（文集）》及《漫畫創作與修養》等。

麥正

麥正 1952 年開始創作漫畫，曾當記者、報刊及雜誌撰稿人，又於各大報刊用不同筆名撰寫漫畫小說及雜文，後創辦了《漫畫周報》及《漫畫日報》。1972 年，麥正辦《正園花園》，開始園藝生涯。其後加入庚子畫會，開始創作中國畫，並與畫友暢遊大江南北，進行寫生。麥正繪畫自成一派，發揮自由創作不受約束，極具個人特色。麥正舉行多次聯展，1983 年應美國新聞處（香港）之邀，舉辦了「麥正花卉寫生展」。1984 創辦「滙流畫社」，擔任首屆會長。

歐陽乃霑

歐陽乃霑早年習西畫，常發表油畫、水彩畫及版畫，其後則集中於水彩畫及水墨創作。歐陽乃霑常以香港市區、郊區景物人情為題材，寫生創作，足跡遍及港九新界至大江南北，其作品喜以漁港、街景及鄉村小景為題，以敏銳的觀察力擅於把香港歷史建築及街頭巷尾入畫，形成獨特的本土藝術風格。歐陽乃霑的作品曾在中國內地、香港，以及日本等多次展出，亦為中國美術館、香港藝術館和香港文化博物館及私人收藏。出版有《香港畫家畫香港—歐陽乃霑作品選集》、《素描香港》、《一筆一畫一生：歐陽乃霑畫香港作品選集》等。2008年香港政府授與他榮譽勳章，讚揚他在香港藝術的成就。

鄭家鎮

鄭家鎮是一位多元藝術家，集漫畫家、畫評家、資深報人於一身。他從小就飽受文學與傳統書畫藝術的熏陶，曾任香港《華僑日報》編輯長達四十多年，並以不同筆名在報上發表畫評與漫畫，其中諷刺社會時弊的連載漫畫「大班周」，更被改編拍成電影。鄭家鎮常作旅遊，走遍名山大川，以筆墨記下對美的觀察與領悟，各地山川勝景在其筆下充滿生活氣息，實現其寫實風格的精髓。他在技法上推陳出新，不拘一格，擅寫花卉及人物，能以簡煉的筆法捕捉人情景物的神髓，自有風格。鄭家鎮亦喜歡以魏碑的筆法書寫行草，筆力勁健，間中又帶出篆書的形意，筆流墨暢，一氣呵成。

集雅留眞

庚子

畫會畫集

責任編輯

郭子晴

裝幀設計

Sands Design Workshop

排　　版

Sands Design Workshop

印　　務

劉漢舉

出　　版

中華書局（香港）有限公司

香港北角英皇道 499 號北角工業大廈 1 樓 B 室

電話：（852）2137 2338

傳真：（852）2713 8202

電子郵件：info@chunghwabook.com.hk

網址：http://www.chunghwabook.com.hk

發　　行

香港聯合書刊物流有限公司

香港新界荃灣德士古道 220-248 號

荃灣工業中心 16 樓

電話：（852）2150 2100

傳真：（852）2407 3062

電子郵件：info@suplogistics.com.hk

印　　刷

美雅印刷製本有限公司

香港觀塘榮業街 6 號海濱工業大廈 4 樓 A 室

版　　次

2024 年 1 月初版

©2024 中華書局

規　　格

16 開（210mm×286mm）

I S B N

978-988-8861-10-1